薩克斯風這樣吹！

須川展也
演奏祕訣
100 招

須川展也—著

運士堯—譯

絕對！うまくなる　サクソフォーン 100 のコツ

Contents

Chapter **3**

基本演奏法與練習法

Chapter **4**

演奏前該具備的基本知識

Chapter **8**

來吹重奏吧！

Chapter 9 樂器的選擇與保養

Chapter 10 不可不知的薩克斯風知識

本書是為想多學習薩克斯風、想更愛上這項樂器的人所寫。

樂器學習，原本就是邊看邊模仿、漸漸就能精通的技術。常常需要花上很多日子才能終於達到目標，但有時候也會突然「靈感」一來，瞬間豁然開朗。本書就是為此而寫，匯集了100個薩克斯風的要點。

對於剛開始學習薩克斯風沒多久的人，應該會遭遇許多困難吧！此書我雖然也給了不少關於高難度技巧的建議，但重點是不要讓讀者覺得這些技巧「對我來說太早了啦，我做不到」並敬而遠之，而是帶起大家的興趣：「原來也有這樣的技巧啊！」並且自己嘗試看看，說不定哪天突然就會「靈感」乍現，進而邁向「精通」之道。

另外，本書不只可以從頭依照順序讀下去，也可以挑選自己有興趣的要點來挑戰：下一個試這條、再下一個換這條……，不斷為自己出新作業。與自身「靈感」相合而持續進步，可能會不知何時把100個要點都蒐集完成了——這是身為作者的我，最希望實現的情況。

本書基本使用方法是：讀了文字、想像畫面、實際練習，但我覺得最重要的是維持「吹樂器真的好好玩！」的心情。在學習薩克斯風的日子裡，不可能一練習就進步，有時會感受到自己變厲害，但也常會有不論怎樣吹，都充滿了一堆顯而易見的缺點，陷入負面循環的日子；這時就打開這本書，說不定解決問題的破口就在某頁！若真能如此，讓此書長伴著大家，我將由衷歡喜。

<div align="right">須川展也</div>

Chapter

1

在吹奏之前，
先了解薩克斯風吧！

1 | 如何定義薩克斯風吹得很厲害？

怎樣形容薩克斯風音色是「好的」，一言難盡。其實每一個人，都擁有屬於自己的「好音色」。讓自己吹不出這個好音色的原因，大概都是演奏法出了問題，只要能排除，就能漸漸吹出自己理想中的音色。在考慮什麼是好的音色之前，更應該要確定自己是否掌握基礎演奏法，並且探尋如何讓自己吹出每個人都應該具備的好音色。

「厲害」一事，則是指能把音樂的喜悅與表情完整傳達給聽者。依循的準則是作曲家寫下的樂譜：樂譜上留下的，是作曲家內心一定的想像，把這樣的內容**轉化為音樂並傳達給聽者**，正是我認為「厲害」演奏的定義。

那要如何才能變得厲害呢？其實都是一樣的道理：這世上不可能有人一開始就能自由自在地演奏樂器，名家們也都是循序漸進，先認真地從基礎練習開始，然後增加知識、聆聽音樂、找尋感動之處，進而繼續做更多練習。這時，若能從本書介紹的各種方法裡，吸收到適合自己的做法，定能事半功倍，減少無效練習，通往「精通」地界。

先愛上樂器，並把自己在音樂中感受到的事物，抱有極大興趣組合並展現出來的話，自然而然會在沒意識到的時候，就「變厲害」了吧！

因此，現在我們就一起來學習吧！

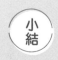
小結　總的來說，「厲害」的意思，
就是把音樂的喜悅與表情完整傳達給聽者。

2 | 薩克斯風是怎樣的樂器？

薩克斯風的原名是「Saxophone」，在譜上也能縮寫為「Sax.」，中文有時翻譯為「薩氏管」，本書則是以「薩克斯風」來稱呼。

薩克斯風是由比利時樂器發明家阿道夫・薩克斯（Adolphe Sax）所發明，「薩克斯風」一名當然是取自他的名字。他本來是在改造低音單簧管時突發奇想：如果把管的材質改成金屬，是不是就能發出更豐富的泛音呢？最早做出來的是上低音薩克斯風跟低音薩克斯風，之後才陸續增加高音、中音、次中音等種類。

薩克斯風於1840年代發明，優點在於金屬材質使得音量較大，在室外室內都適合演奏，音色則是兼具了銅管樂器的華麗與木管樂器的纖細。雖然是用金屬製成，但由於是以木管的發聲原理為基礎，薩克斯風在樂器分類上屬於「木管樂器」。

說起薩克斯風的魅力何在，最大的應該是**音色與豐富音響效果**吧！單單演奏旋律時，能發出相當具說服力的聲音；與同族樂器一起合奏的話，則是能發出像是合唱一般的音響效果。在表現上也如同人聲一樣，相當容易變化。

小結 薩克斯風是兼具銅管華麗感與木管纖細感的樂器。

3 | 有哪些種類？

　　薩克斯風的最大特色，是有從高音域一路到低音域的「兄弟」樂器，常見的有：超高音（Sopranino）、高音（Soprano）、中音（Alto）、次中音（Tenor）、上低音（Baritone）、低音（Bass）、倍低音（Contrabass）等，其實還有比超高音還要更高的「極高音（Soprillo或Sopranissimo）」薩克斯風。發明時其實有「降B調及降E調」和「C調及F調」兩套系統，但現在以「降B調及降E調」為主流，舊製的C調次中音薩克斯風只有少數留存。

　　薩克斯風屬於「移調樂器」：超高音、中音、上低音、倍低音是降E調，極高音、高音、次中音、低音是降B調。意思就是樂譜標示的音高與樂器吹出來的音高不同，吹樂譜上的「Do」音時，實際發出「降Mi」的就是「降E調樂器」、實際發出「降Si」的則是「降B調樂器」。

| 高音
薩克斯風 | 中音
薩克斯風 | 次中音
薩克斯風 | 上低音
薩克斯風 | 低音
薩克斯風 |

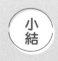

小結　擁有很多「兄弟」的移調樂器，
　　　是薩克斯風的主要特色。

4 | 構造究竟如何？

薩克斯風由吹嘴（mouthpiece）、簧片（reed）、束圈（ligature）、吹口管（neck）與本體組成，本體又分為身管（body）、彎管（bow）與喇叭管（bell）。

簧片　吹嘴
束圈　吹口管
身管
喇叭管
本體
彎管

演奏時要先把吹口管與本體接上，再把吹嘴插入，然後固定好簧片與束圈，就能吹進空氣發聲了。本體的構造和長笛跟單簧管一樣，開了很多的孔，用按鍵塞住這些孔來發出不同的音高。這些孔越往下就越大，手指無法直接塞住，這時就需要使用按鍵，按鍵在塞孔的那面黏有皮革製的「皮墊」。為了讓十指能夠操作許多孔的開合，在手指壓鍵能塞孔的部分，安上許多連接棒，能夠按一個鍵就同時讓數個孔閉合，費了許多工夫。

薩克斯風的構造其實不算複雜，但為了做出極高品質的成果，全世界的樂器製造商至今仍不斷加以研究、推陳出新。

小結　拿出樂器，自己邊看邊確認一下結構吧！

5 │ 音域為何？

　　薩克斯風的音域，原則上有兩個半的八度：現在基本音域是從「降Si」一路到「升Fa」，但上低音薩克斯風的最低音多半都能到「La」，而高音薩克斯風的也有最高音能到「Sol」的樂器。

　　管樂器分為閉管式及開管式，發聲筒是「圓筒型」的閉管式樂器（如單簧管），按下八度鍵時會提高十二度；而像薩克斯風或雙簧管等發聲筒是「圓錐型」的開管式樂器，按下八度鍵時則會剛好提高一個八度。

│ 薩克斯風的記譜音高與實際音高

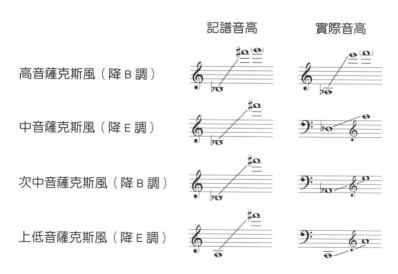

 基本音域是從「降Si」到「升Fa」。
按下八度鍵時則能提高一個八度。

6 | 演奏姿勢上要注意什麼？

　　演奏樂器的姿勢，若能從「謹慎注意」到稍微放鬆一點的狀態，最為理想。最棒的狀態是腳距不要太寬也不要太閉，在不過度用力的情況下，非常漂亮地站著。常見的「薩克斯風演奏者怪癖」，是吹奏時不自覺會左肩朝上，得要時時對著鏡子確認。

　　在演奏次中音及上低音薩克斯風時，得要注意右手肘不能超過腰部後方。同時，要注意自己鼻尖拉出的中間線，得對齊吹口管上印的樂器廠牌標誌。

　　演奏中音薩克斯風的話，站立時「降Mi鍵」要在和右腳鼠蹊部稍微碰到又沒碰到的位置，坐姿時則稍微將右腳往後，把樂器放在雙腳之間演奏，也能把樂器放到右腳旁邊，這時則可以讓樂器放在稍微靠著但又沒靠到大腿正中間的地方。

中音薩克斯風的演奏姿勢

站姿

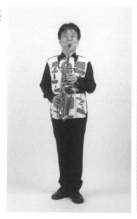
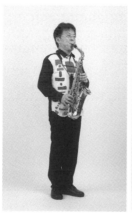
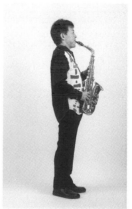

坐姿

 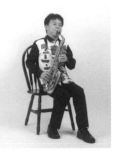

次中音薩克斯風的演奏姿勢

站姿

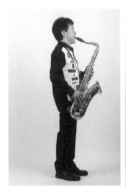

坐姿

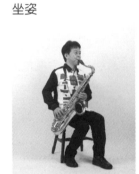

注意不要讓右手肘超過腰部的後方。

高音薩克斯風的演奏姿勢

站姿

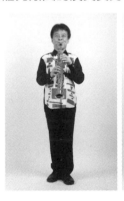 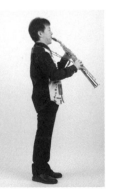

坐姿

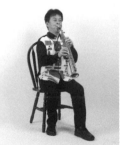

小結　最好的姿勢是能輕鬆地站著。
要對著鏡子檢查自己是否有不好的「姿勢怪癖」。

7 吊帶使用方法與注意事項為何？

由於薩克斯風重量不輕，需要掛上吊帶，用頸部支撐補強力量並分散壓力，方能容易演奏。

購買樂器時通常會附上吊帶，但一定要親自試試看是否合用。若是有脖子被綁住的感覺，或是呼吸感到困難的情況，快去試試看別種吊帶吧！

好的吊帶，是能讓脖子沒有負擔，並且讓人能維持「自覺」的姿勢。要注意吊帶的懸吊端，不能讓脖子過度往下或是往上，最好對著全身鏡確認，挑選讓姿勢維持在最佳調節位置的吊帶。

演奏薩克斯風時，**最大的問題就是對脖子的負擔很重**，近年各製造商皆投身研究並販售能減輕頸部負擔的吊帶，為了能長久演奏薩克斯風，即便要花多一點錢，還是推薦大家選擇好一點的吊帶。

另外，為了防止樂器意外掉落，每次演奏請務必確認吊帶扣環有沒有扣好。

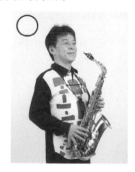 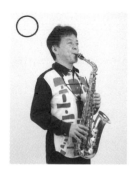

小結　演奏薩克斯風對頸部負擔不小，
請選擇合適自己的吊帶。

8 | 一開始要如何選吹嘴？

　　薩克斯風是要靠吹嘴才能演奏的樂器，吹嘴有許多不同的材質與形狀，也會產生不同音質。可以根據樂曲種類而改變吹嘴，也可以因為用慣了某種吹嘴而都用同一款演奏。不過一開始還是先使用樂器本身裝備的吹嘴吧！用這個標準設備演奏到一定程度後，再根據自己的演奏樣式或曲目，試吹並選擇更適合的吹嘴。

　　最常見的吹嘴材質，是用橡膠與塑膠合成的「硬橡膠」（ebonite）。以我來說，為了方便控制，也多半使用硬橡膠製的吹嘴。其他材質還有金屬、水晶或塑膠等，會產生不同的音色變化。若演奏達到一定程度後，可以依照自己喜好或是樂曲種類，選擇具有特色的吹嘴。

※ 裝上吹嘴墊片的樣子

 小結　　**先用樂器原本裝備好的吹嘴來演奏吧！**

9 | 簧片很重要嗎？

　　簧片就是裝在吹嘴上的那片薄板。對著裝好簧片的吹嘴吐氣，讓簧片產生振動，薩克斯風才能夠發聲，是演奏不可或缺的重要零件。一般來說，簧片是用蘆葦製成，由於是純天然材質，個體差異性大、不好控制，因此近年塑膠製簧片也受到關注。

　　簧片大體上可分為「單簧片」與「雙簧片」兩類，薩克斯風與單簧管就屬於單簧類樂器，雙簧類樂器則是低音管及雙簧管。

　　讓簧片與吹嘴組合起來的部分稱之為「束圈」，除了金屬製外，也有革製或繩製束圈。

大部分的簧片都是1盒10個販售，但要先有心理準備：這些簧片無法全部都發

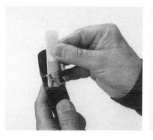 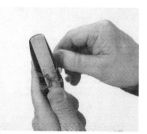

出好聲音，而且簧片狀態也很容易改變，開箱拆袋後即便只吹了一下下，聲音也會漸漸不同。比起想辦法入手好簧片，自己「**養簧片**」才是更必要的能力。（參見 86 ）

小結　**簧片狀態容易改變。**
花點時間養簧片吧！

讓須川展也著迷的薩克斯風音色

最早讓我著迷的薩克斯風音色，是小時候從父親買給我的唱片裡聽到的，種類是屬於「情調音樂」（mood music），印象中還下了「泫然欲泣的薩克斯風」之類的標題；充滿艷麗魅惑感的旋律，搭配上演奏家山姆·泰勒（Sam Taylor）衝擊般的音色，讓我對薩克斯風憧憬不已。

那之後沒多久，在國中音樂課有機會聽到了比才的《阿萊城的姑娘》，在那之前，我對於薩克斯風的認識只有「偶爾才會出現在管弦樂團裡的某種樂器」，一聽到《阿萊城的姑娘》裡中音薩克斯風的獨奏段落，「恍若從天而降的透明感與美妙的聲音」深深衝擊了我——能夠如此扣人心弦的美好音色，得要讓世人多加認識！——國中生的我暗下如此宏願，也開啟了日後走上專業薩克斯風演奏家的這條路。

這個想法至今仍未褪去，每天我都懷著要讓更多人認識這份美妙音色的心情，不斷演奏下去。

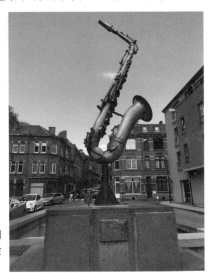

薩克斯風的發明者阿道夫·薩克斯出生地、比利時的迪南（Dinant）街上豎立的雕像。個人攝於旅行途中

Chapter

2

來吹吹看
薩克斯風吧！

10 | 好的「置口法」為何？

含著吹嘴時的嘴部形狀稱之為「置口法」（Embouchure），形狀可以想像發出**「伊」到「嗚」**的聲音時，嘴形要換到「嗚」之前、上下左右往正中間給予壓力的集中口形。

下唇要沿著下排牙齒往內捲，最好用唇紅部分與膚色的交接處來頂住簧片，外人只能看到一點點的唇紅。至於上排牙齒的位置，演奏中音薩克斯風時大概放在離吹嘴頂端1公分左右的位置，高音薩克斯風的話則在約0.8公分左右的位置，次中音與上低音的話則約在1.2公分附近，以這些位置為基準，再依照個人齒形做調整。注意不要讓上排牙齒咬的太深太裡面。

平常多下些工夫注意咬合，最理想的情況是上下排牙齒能對齊。一般人會想像下巴會稍微突出一點，但不能太過頭讓下排牙齒超越上排。齒形每個人都不太一樣，有些人可能要多用點心，才能找到容易控制的上下排對應位置。若是上排牙齒含吹嘴過深的話，會變得難以控制發聲，要盡量讓下巴上緣（嘴唇下面中央部分）呈現凹洞感。

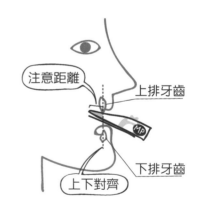

注意距離
上排牙齒
MP
下排牙齒
上下對齊

小結 嘴型要用從「伊」到「嗚」之間的形狀。
並好好確認上下排牙齒的位置。

11 吐氣方向怎樣最好？

　　薩克斯風在樂器的構造上，就一定會有較易發出的音與較難發出的音。想吹難發出的音時，大家可能會嘗試調整吐氣的方向吧！不過，即便喉嚨的開合會影響音質的大小，音本身的方向性與音高並不會因此改變。萬萬不可為了調整呼吸的方向，刻意控制下巴的位置，並在吹奏時上下移動。

　　不論在吹哪個音域，基本上都要對準吹嘴的正中間吐氣進去。如果隨著音域改變吐氣方向的話，就吹不了快速曲目。不過，在想像中持續在意吐氣方向的話，說不定真的會讓難發出的音域變得好吹一點。只要找到並維持能輕鬆發音的置口法，就完全不需要思考吐氣方向一事了。

　　為了均衡均等地發出全音域的音，最有效的方式，就是對每一個音都仔細在意地吹奏**全音域音階練習**。練習音階時，可採用慢一點的速度，極致掌握每一個音跟音域的竅門，並讓自己能夠不需多想就自然均等地吹出各個音。每日好好練習吧！

小結　藉著音階練習來養成良好的吐氣方向吧！

12 | 演奏薩克斯風必要的呼吸法是什麼？

一般呼吸時肩膀會跟著上下擺動，這叫做「胸式呼吸」，對演奏有礙。吹奏薩克斯風時，務必要使用**「腹式呼吸」**。

腹式呼吸，指的是吸氣時調整腹肌與橫隔膜的位置，盡量讓肺部中充滿空氣的呼吸方式：吸氣時，讓背肌完整伸展，慢慢吸入空氣，這些空氣將會讓肺部擴張到腹部，使得腹部隆起；之後則慢慢地把氣吐出，由於充斥腹部的空氣不見了，腹部又會凹回去，就這樣不斷循環。演奏時，則是用嘴巴呼吸。

呼吸最重要的是時機，要在發聲的「2拍前」將氣吐出，「1拍前」吸入空氣。若能與樂曲的節奏相互契合，發聲自然也會變得容易。吸氣時也要注意是否與樂曲呈現的氛圍或想像相符，譬如在激昂的曲子時，可以快速地「嘶！」一口吸入，寧靜的曲子時則是以深呼吸來慢慢吸氣，才能相搭。

要能大量吸氣的重點，其實是「吐氣」。在吸氣前徹底把氣吐完的話，能放鬆身體、活動肌肉，便可以吸入大量空氣。

當然，這是在長休止處或演奏長音時才適用。要演奏快速樂段時，也請極速吸氣吧！

 小結 理想的呼吸，是能在空氣吐完、身體放鬆後，再徹底吸入空氣。

13 │ 演奏時舌頭怎麼擺？

介紹一下須川流的擺法：舌頭正中間稍微下凹，做出類似淺碟的形狀，基本形狀像是發出「Ho」音時的樣子（請參照附圖）。依照音

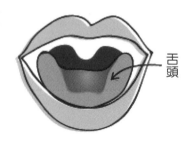

舌頭

域不同，呼吸速度也會改變，也會不自覺地改變了口腔容量，因此在高音域時，如果維持「Ho」嘴型的話，口腔容量變小，能幫助呼吸速度更快。

最適合的舌頭擺法，每個人都不一樣。唯一能找到的方式，就是在音階練習時，根據不同音階嘗試各種位置，特別是在超過基本音域的超高音（Altissimo）時，舌頭位置牽一髮而動全身，只差一公釐也可能會發出錯音。只能不斷研究，找到自己的最佳位置。

嘴內的形狀，因為無法親眼確認，很難說明。要我譬喻的話，可以想像自己要用口哨模仿貓頭鷹叫聲的口形，由於要發出比一般口哨更低的聲音，需要調整舌頭的位置更往下，用類似這樣的感覺來練習，就能找到各種音域最適合的舌頭位置。

小結

**舌頭擺放位置因人而異。
透過音階練習來找到自己的最佳位置吧！**

14 | 如何克服薩克斯風的缺點？

來了解一下樂器與生俱來的缺點吧！薩克斯風的低音又大又廣，甚至有點暴力傾向；中音域則轉為細緻，高音域則太過細緻到有點塞住不通，聲音過於纖細。但這都是指「未經思考就吐氣發聲的狀態」，另外按下八度鍵後中段「升Do」跟「Re」的音色，也就是按鍵全開與全關的音色，也大不相同。在「按下／沒按」八度鍵的分界點兩邊，要好好練習讓音色不能產生變化。

克服樂器本身的缺點，首要就是使用好的演奏法。要克服薩克斯風原本就有的劣勢，有好幾個重點，像是吹嘴的組裝方式與置口法的形狀。置口法的常見問題，就是上排牙齒與下排牙齒的位置關係沒抓好，盡量要讓上下排牙齒咬合時，維持在同一位置（參見 10 ）。置口法放定後，就能好好調整簧片位置，把簧片的最前端與吹嘴的最前端對齊同高的話，就能吹出豐富的音響；然後再把簧片的最前端稍微一點點超出吹嘴的話，會有更好效果，大家不妨試試看吧！

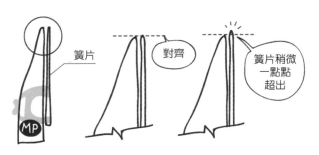

簧片

對齊

簧片稍微一點點超出

MP

小結　**每日要用心補足與控制樂器的缺點。**

15 如何控制音準？

　　管樂器通常會有基礎八度以及往上與往下的泛音，加上八度鍵的話又可再發出更高與更低的音。其實真的要讓每個音都能發出正確音準的話，得要都配上八度鍵才行，但這樣薩克斯風就得搭配兩個八度鍵了，在現實上不可行。因此，使用八度鍵來切換音高上下時，怎樣都會對音準造成影響。

　　為了得到最佳音感，最低音的音高基本上會設定得更高一點。也就是最低音「降Si」會高一點（上低音薩克斯風例外），然後到下一個「Si」開始就變得低一些；正中間的音「升Do」低一點，「Re」則會高一點；高音薩克斯風跟中音薩克斯風在高音上都會設定高一點點，次中音薩克斯風則反而會在高音設定低一點點。也就是說，**樂器在設計上就會具備自己的音準特性**。

　　為了在演奏瞬間抓到這些音準特性，除了每日不可或缺的音階練習外，還可以**利用置口法與口型改變**等方法。合奏時要調整音準以完成和聲的話，也可以**使用替代指法**：在基本指法時加開其他鍵，就可以調整音準高低，當然，也很有可能吹出錯音，得要自己試過各種可能性。想變低的時候就多按住某鍵，想變高時則是多打開某鍵，就能變化音準，可以多加嘗試。

　　以「升Do」的替代指法為例，下面列出「須川推薦」的兩種方法：

① 升Do

C#

須川推薦指法
・左手：無名指
・右手：側邊的正中間鍵（TC 鍵）

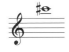
② oct key

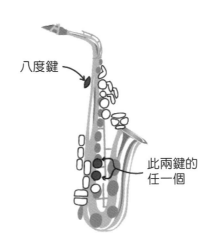

八度鍵

此兩鍵的
任一個

小結　親耳感受，嘗試多種方法，才能找到好音準。

16 | 與調音器「交往」的方式

　　對自己的音準沒自信時，調音器是可以用來確認的道具。有些人主張要竭盡所能讓每一個音都與調音器相合，但要用與調音器一音不差的音準，來完整演出一首曲子，現實上不可能辦到。

　　一般來說，調音器是練習才使用。理想的使用方法，應該是重疊調音器與自己吹出的聲音，應當會因為音準不同而產生「拍頻」（beating），用此來調整自己音準的準確度。若是一時之間無法聽出「拍頻」，或是不知道自己音準到底有沒有相合的話，就先暫時重來，把口部放鬆，讓音準從比較低的地方開始漸漸越來越高，再與調音器發出的音準相對應，應該就能比較好理解了。

　　與調音器「交往」一定要注意的事情，是不能一直盯著調音器，完全只在意上面的顯示。音準不是用「眼睛」來對應，**是要使用「耳朵」，用聽覺相合**，練習時千萬要注意。更而甚者，在與其他人組成樂團時，讓大家能夠團結起來的，是**靠聆聽音準而相合的力量**。調音器顯示的，只是自己練習音準時的目標而已，使用時請銘記此點。

 **小
結**　　調音器的只是音準目標，
最重要的是要練習用聽覺讓音準相合。

17 不可或缺的小物有什麼？

　　在此介紹我總是隨身攜帶、非樂器的小物們。有時也會因為演出內容或場地做些調整，但基本上這些都是必備攜帶物品。大致上來說，可以分成**清除口水**的物品，跟**解決意外故障**的東西。

●清潔布與通條布：練習時樂器裡外會產生口水，演奏完後用清潔布擦拭外部，並在內部使用通條布，把水份都清乾淨。
●墊片（BREATHTAKING牌）：墊片是在吹嘴上與牙齒接觸部分貼著的薄片，擁有適當的滑度，可以代替吹嘴讓牙齒削磨，真的耗損的話就換新的貼上。
●砂紙：需要削簧片底部時使用。（參見 87）
●束圈：有些材質會突然壞掉，一定要帶備用品。
●各種軟木墊：在練習與演出後，一定要用軟木把按鍵跟樂器之間塞好固定，再放到盒子裡。我是請樂器的主治醫生（樂器維修師）幫我做合適大小，如此能穩定皮墊與音孔之間的密合，維持良好狀態。

小結　預備好用的小工具
以便不時之需。

Chapter

3

基本演奏法
與練習法

18 | 吹長音要注意什麼？

　　長音指的是穩定地將空氣注滿樂器的發聲技巧。若能在寬廣的音域不斷練習長音，就能抓住優良發聲方式的吹氣方法。以薩克斯風來說，**只吹特定音的長音不會進步，要練習全部音域才會展現效果**。

　　若是悶頭吹長音也沒有用，要認真理解意義再吹。薩克斯風不管在高音域、中音域或低音域，都有屬於自己的發聲要點，這些發聲又與樂器廠牌、吹嘴、置口法等息息相關，只有自己才能找到專屬自身的重點，必須要靠著演奏全音域的長音來找尋。

　　節奏大概設定在♩＝60～80，一個音大概吹4拍延伸到8拍，最理想是全音域的音都吹到1次；再每日變化不同調性、音量大小、漸強之類，日久定能看到長音練習的效果。吹氣使用的肌肉也有鍛鍊效果，每日即便只有短時間，也要持續練習，定能產生強大力量。

　　聆聽自己的發聲，確保是良好的音響並朝著自己理想的聲音，每日吹奏吧！

小結　比起針對特定音或長時間的練習，
短時間但每日持之以恆的全音域長音練習更為重要。

19 | 推薦的長音練習法？

　　就來用以下的譜例，試著實際練習長音吧！把每一個8分音符都用相等間隔延長、吹成長音（理想是能延長吹到4拍），吹奏重點是高音音響要豐富，低音則不要過度發散，在不過度大聲的情況下，很結實地吹奏。同時「想像」上行音階時吹漸強、下行音階時吹漸弱，也是訣竅之一。

｜ 練習曲
（ ♩ = 72 ）

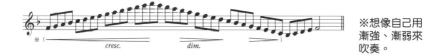

※想像自己用
漸強、漸弱來
吹奏。

　　另外，邊吹也要邊注意音準。特別是中音域的「Re」因為樂器特性**會偏高所以要往低調整**，「升Do」則是**容易偏低所以要往高調整**，請牢記在心。

｜ 特別需要注意音準的音

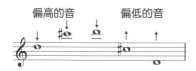

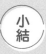

邊注意音準，邊使用音階來練習長音。

33

20 | 點舌要注意什麼？

薩克斯風發聲時使用舌頭接觸簧片來製造音響，稱為「點舌」。掌握此技巧的重點，就是不能只是讓音斷開而已，而是要控制音呈現出來的樣貌。在此介紹基本的點舌技巧。

點舌的基礎定義是，在聲音出來前舌頭觸碰簧片，吹氣時舌頭又離開簧片，要邊想像發出「Tu」的音邊吹氣。如果是「Ta」音則會動到下巴，讓音準稍微往上，「Tu」則下巴不動，能夠安穩地吹氣。發「Yo」音也是能找到不錯的感覺。

首先，要先掌握舌頭接觸簧片的位置。基本上是舌頭要接觸到簧片的頂端，但又分成「用舌頭頂端接觸簧片頂端」（下圖左）跟「用舌頭稍微往內一點的地方接觸簧片」（下圖右）兩種模式，選擇適合自己的即可。重點是要注意**簧片與舌頭接觸的是「線」而不是「面」**。

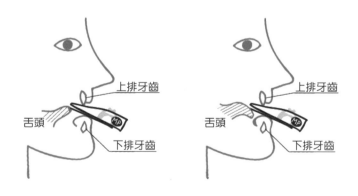

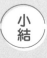

小結 舌頭與簧片接觸的不是面，而是線。
點舌基本發音用「Tu」，也可以用「Yo」。

34

21 | 點舌練習 1

練習的第一階段，先進行以下的4個步驟：

1. 先不點舌，只靠吐氣發聲
2. 舌頭接觸簧片，停止發聲（稍微維持此狀態）
3. 舌頭離開簧片，再度吐氣發聲
4. 緩緩重複2～3步驟，並確認舌頭的位置

這樣做可以具體感受到何謂「點舌」，並且訓練舌頭的動作。在漸漸掌握舌頭接觸與離開簧片的動作後，用樂器最中間的「Do、Si、La」三個音來實際以「Tu」發聲。重點在於：要發聲時點舌，休止時閉氣。

在掌握基本點舌方式後，第二階段則可以試著運用在練習曲或是和緩的旋律段落：音符上如果沒特別標記的話，都用「Tu Tu Tu」來點舌發聲，如果**有圓滑線的話，第一個音點舌即可**。

| 訓練 1　C 大調（C-Dur）

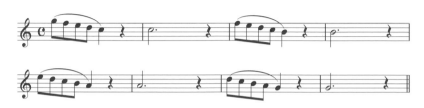

第三階段則是使用音階練習。所有能吹到的音域都配合節拍器用「Tu Tu Tu」點舌發聲，速度慢一點也無所謂。起始節奏建議從♩＝80開始，用八分音符的音階，注意手指與舌頭的配合時機，不要失速，慢慢地練習能吹的音域。最重要的是，**確實配合節拍器，以均等節奏來吹。**

| **訓練 2　G大調（G-Dur）**

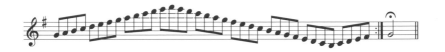

能用均等節奏來吹後，就試著加快速度吧！在音與音幾乎是連接的狀態下，改變音的同時搭配點舌，就能製造出「起音」效果，呼吸則要像圓滑線一樣不中斷。點舌的重點在於舌頭動的速度，多多練習並掌握舌頭離開簧片的剎那，就能早一步施力——要能下意識地做到這件事，非大量練習不可。要精通此道，只能不著急、仔細確實地重複練習。

要認知自己是在做出「起音」效果。
也可以使用「Yo Yo Yo」來做點舌。

22 | 點舌練習 2

程度更高一點的點舌，就是練習把音切斷的「斷奏」（Staccato）。「♪ ㄔ ♪ ㄔ……」般的節奏，發聲是類似「Tuh／Tuh／」（譯註：作者是用日文的促音表達後段的休止感，此處轉為英文用不發音的h來表達），重點是在發出「Tuh」的音後，緊接著的八分休止符也要停止吐氣。舌頭在接觸簧片時發聲，在八分休止符時立刻不送氣，能快速做到此點的話，就能吹出乾淨俐落的斷奏。練習時配合節拍器，盡量用能吹得到的速度、擴大吹奏音域，相當考驗耐力。

此種練習有個訣竅，譬如在吹「Fa Sol La Si Do Re Mi Fa」的音階時，一個音各吹兩次，如此一來，舌頭運用將可以越來越靈活。

| 練習 3

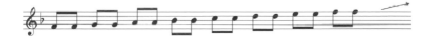

即便如此，點舌還是快不起來的話，還有別種練習。變化節奏，並配合節拍器做以下練習：

| 練習 4

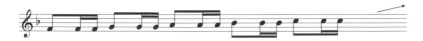

不只是音階，用同一個音變化節奏點舌，也很有效。想要點舌速度越來越快的話，就挑戰看看下列的不同節奏練習：

練習 5

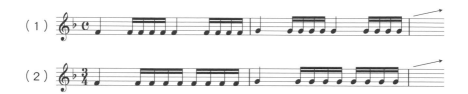

邊確認吹對音，邊加快節拍器，就能自然而然讓舌頭的速度越來越快了。

能無礙使用快速點舌後，下次吹的時候，還是把速度調慢一點點、從頭練習吧！時不時使用慢速，確認自己點舌沒有雜質後，再把速度往上調，如此反覆練習相當重要。不能只在乎速度變快，而是要追求點舌的確實度。

先從同一個音練習點舌，之後加快速度！

23 | 抖音要注意什麼？

使用抖音（Vibrato）擺動音高後，薩克斯風能發出愉悅豐富的音響效果，但如果**使用錯誤方式**，不但聽起來感覺不好，**還可能無法完整表現音樂**。要經過徹底訓練，才能精通抖音的使用方法。

演奏抖音時，要想像發出類似「哇嗚哇嗚」的聲音，稍微動一動下巴，透過置口法的改變，讓音高上下變化。演奏長笛或雙簧管時，是控制吐氣速度來改變音高，薩克斯風則要用與這種完全不同的方法來演奏抖音，也因此容易聽起來變得神經質或者過度緊張。

動下巴來演奏抖音時，動作不能大到讓旁人看出來。以調音器來確認時，大概上下2赫茲左右的變化就足矣。

另外，演奏古典樂曲時，抖音最好在起音後就開始，乾淨平均地進行。演出民謠或演歌的話，能在長音途中再加吹抖音，會給出強烈印象的音樂表現，極具效果。若是演奏放鬆感的爵士音樂，旋律中的長音漸弱時搭配抖音，效果極佳。

小結 藉由擺動音高產生的愉悅豐富音響。
注意使用方式。

24 | 抖音練習 1

　　首先，直接把聲音吹出來。再來，嘴巴像是在說「哇嗚哇嗚」的感覺，邊動下巴邊發聲，一開始無法順利吹奏也無所謂，慢慢來即可，音準不斷上下飄移也沒關係。但是，如果吐氣受到影響，置口法也不夠安定的話，立刻停止練習抖音。先把長音練好，等到能夠發出聲音直穿的長音時，再好好練習抖音。

　　能「哇嗚哇嗚哇嗚哇嗚」地擺動音高後，可以開始對著節拍器，看看能在一拍中擺動出多少音波。音波擺動的速度固然重要，但更須注意的是讓音波均等，從能做得到的速度開始練習。

　　此練習基本上要先「決定音波數量」。依照曲目不同，不一定都是一個4分音符要有4次音波。抖音會依循樂曲氛圍自由使用，訓練則是為了能在不同速度裡均等演奏，也就是說，今天若是要練習♩＝104、一拍3個音波，也是有效練習。要認清的觀念是：並不是決定了音波數量就等於好的抖音，音波數量只是優秀抖音的基礎指標。

　　另外不可不注意的是抖音開始的時機點。發聲後需要經歷一點時間才能製造出音波，若是想得晚了一點，還來不及吹出好的抖音，音就結束了。若是還無法掌握音波慢又長的抖音基本技巧，直接在發聲時就以少又淺的抖音做為開始吧！

練習 1

使用以下的速度，練習A跟B：

♩＝60　→　（漸漸加快速度）　→　♩＝72

※♩≒72（4個音波）

練習 2

使用以下的速度，練習A跟B：

♩＝92　→　（漸漸加快速度）　→　♩＝104

※♩≒104（3個音波）

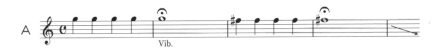

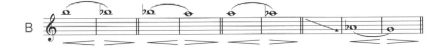

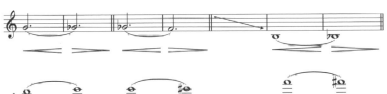

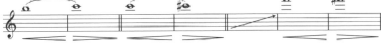

小
結
先配合節拍器，
決定好音波數量後，節奏均等練習。

25 | 抖音練習 2

在1拍中都能使用均等音波演奏抖音後，就能慢慢拿樂譜的旋律來練習。不需要全部的音都用抖音來吹，用比較容易控制呼吸的長音開始即可，先挑2分音符的部份來試吹抖音吧。漸漸習慣後，應該能熟練控制技巧。譬如可用下面《阿萊城的姑娘》的段落來練習：

練習 3

（選自《阿萊城的姑娘》）

抖音不是一天兩天就能學會的技巧，**必須要有耐心**。透過長時間一點一滴練習，才能把抖音內化為自己的表現技法。

抖音能讓樂曲的音樂性更加豐富，但如果每個音都加上的話，**抖過頭反而不受人喜歡**。切記要在必要時才在必要的地方加上抖音。

 先從旋律中的長音開始練習抖音吧！

26 | 低音域的吹奏訣竅

　　吹低音域時音量容易太大，要吹小聲且乾淨的音很困難。訣竅是在置口法的轉換，演奏薩克斯風的置口法，是大概在發出「從伊到嗚」聲音時最中間的嘴型，但在演奏低音域時，要更向「嗚」靠近一點，讓嘴唇兩端更靠攏中央，就能容易吹出低音。

　　推薦的低音練習如下：先吹「Si La Sol Fa Mi」後空一拍，再吹一次「Mi」，之後依樣吹「La Sol Fa Mi Re・Re」「Sol Fa Mi Re Do・Do」，繼續往下重複練習。音階漸漸往下後，最後重複的那個音，最好再練習點舌跟沒點舌的兩種版本，更可以達到效果。

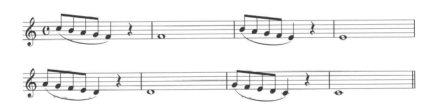

　　重要的是要兼顧點舌與呼吸之間的平衡，想像稍微柔和的「Dou~」發音來點舌，就能發出乾淨的低音。

　　真的很難吹的時候，還有一個我也會用的小訣竅：點舌同時輕輕按一下某個附屬鍵。譬如在吹低音「Si」的時候，點舌的瞬間也按一下右手食指的鍵，就比較容易發聲。但這個方式用久了會養成壞習慣，請在真的很難吹的困擾時刻再嘗試。

小結　「從咿到嗚」中間的置口法
改為更靠近「嗚」的嘴型。

27 │ 中音域的吹奏訣竅

　　演奏中音域時，若是置口法的上排牙齒位置太深的話，音容易跑掉，請務必確認位置，特別是幾乎在樂器全開狀態（沒按下幾個鍵）的「Do」，容易因為過細而破音，請用以下譜例練習，即可見效。

　　一般指法的「Re」，跟替代指法只按C2鍵的「Re」，可用各吹4拍的長音練習。一般指法由於按了很多鍵，能吹出厚實豐富的聲響；替代指法則是因為幾乎孔都開了，聲音也較有開放感。同樣的音卻有不同的音色，都練習到自己耳朵聽起來覺得很棒的聲音吧！

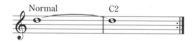

　　這個練習，我現在還是常常在做。不要想太多，只要想著**「兩邊都要發出好聽的聲音」**，一般指法的音，與替代指法C2的音，交替吹出長音「Re」，不斷重複練習。最終目的，是要不管用哪種指法，都發出同樣音色與音質的聲音。認真傾聽，仔細控制口內變化；練習久了，自然會透過口內的細微動作，讓音色趨近。透過不斷重複的練習，便容易能抓住中音域豐富音色的「理想口型」。若再加上抖音練習，吹出讓人愉悅的音響，更有效果。

小結　透過交互「Re」兩種指法的長音練習
　　　抓到何謂「理想口型」。

28 | 高音域的吹奏訣竅

要能好好地吹出高音，與口型狀態大有關係。在很難吹的時候，容易極度用力並以「伊～！」的細小口型來吹，造成反效果。正確是要包覆好吹嘴，**口型呈現「後」（Ho）的形狀**，才容易發聲。

不論是高音域或是低音域，單單找某一個音來練的話，都很難發聲。要控制難發聲的音域，最快的途徑，依然是平常就好好使用涵蓋全音域的音階，進行長音練習。若在吹長音時加上一些抖音的話，也很有幫助。

高音域的吹奏訓練

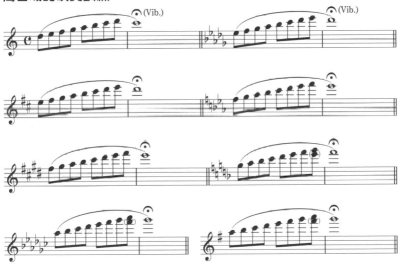

 「伊～！」會造成反效果，
口型要維持「後」的狀態。

29 | 練習課表的製作方法

　　初學者的話，首先就從4拍延伸的長音練習開始吧！以容易發聲的中音域「Do」為首，漸漸擴展到高音域與低音域。

　　習慣吹奏樂器後，就用以下順序進行4個基礎練習：長音、音階、點舌與抖音；在這之後，還可以組合四種技巧來吹曲子。重要的是，不是只有吹完而已，而是隨時都**抱有目的性**。譬如吹長音時，就要想著「如何不用力就能吹飽氣」、「邊確認置口法的形狀邊吹」等等，以當時自己遇到的問題，邊思考邊練習。演奏問題可以寫下來，放在譜架上邊看邊練習；然而，注意不要讓自己寫下過多的注意事項，演奏時腦中全都在想這些事情的話，會本末倒置。

　　只要善用時間，清楚目標並靈活運用，必能早日精通基礎練習。如果沒抱著任何目的就猛吹，可稱不上是練習，只是虛度光陰而已——這裡話說得比較重，還請隨時在腦中警惕自己。

　　能夠清楚說明一個又一個項目，才能稱得上是一次又一次的練習。

小結　清楚理解練習的「目的」來製作課表。

30 | 練習訣竅分享

　　練習無捷徑。要能吃苦忍耐，使用正確且漫長的練習，不斷努力，才能打開自己基礎技巧的深度與廣度，進而縮短習得高等技術的時間。

　　據說，人類學習一件事物後，經過6小時便會忘掉一半，48小時後則幾乎全忘光。練習一次後的6小時內又再度練習，如此不斷重複的話，的確是能讓技巧快速提升，但對不以專業為目標的學習者來說，這種方法實在太難達成。只要知道人的技術與記憶有限，了解「6小時與48小時障礙」，就能對練習產生幫助。譬如一天能練習6小時的話，就分成早上3小時、晚上3小時來練吧！若是一口氣練6小時，隔天卻不練習的話，應該一下子就又會全忘記了，每日皆勤勞地做重點練習，隔日再複習……並且活化人的本能與特性，善用身體記憶學習，也會很有效率。

　　我至今依然實行這樣的練習方式：表演曲目中遇到艱難樂句時，我早上起床後就會先練習、白天再找時間練習，睡前又再練。而且以我的年齡來說，記性也更差啦！不能只靠目前累積的實力，也不能無視現實狀態，要每天都兢兢業業地持續練習。

 小結　即便時間不長，也要兢兢業業持續練習，定能見效。

31 | 在哪練習為佳？

精通必須透過練習，而練習必須要有練習場地。當今日本的居住環境，若沒設隔音室的話，大多數人都無法在家練習吧！可以租音樂教室來練習，如果能借到公家機關的練習室，價格會更實惠一點。另外，如果店家允許的話，卡拉OK包廂也是不錯的選擇。在公園或是戶外場所練習的話，會有灰塵跑進孔道、損害樂器狀態的隱憂，不太推薦。

室內如果有太多人同時在演奏的話，會聽不見自己的聲音，無法細微雕琢音樂性。挑選練習效果最佳場地的重點是，能夠清楚聽到自己的聲音，而且回音不會過大的地方（在回音過大的浴室絕對是反效果）。對居住在都市的學習者來說，練習應該有很多難處，不如花點錢租借練習場地，說不定會因此更集中精神，在該時段認真練習，提升效率。在自家練習的話，若發生噪音糾紛，一定是對發聲這方的人不利，不可不考慮鄰居的感受啊！

另外，夏天酷暑時，在沒有冷氣的地方練習，對身體也不好；冬天如果在像冰箱一樣冷的空間練習的話，不但會傷害樂器，也會難以維持置口法與手指位置，更別說能練得多有效率了。花點錢找好一點的環境練習，能成為精通薩克斯風的捷徑。

小結 去借到能清楚聽到自己的聲音、環境佳且回音不會太大的地方。

Chapter

4

演奏前
該具備的基本知識

32 | 演奏古典樂前該注意什麼？

古典音樂是演奏作曲家寫下的樂譜，並且追求該曲包含的美好世界。基本上要再現樂譜所寫的內容。

除此之外，演奏時不可不注重的首要事項，便是要認真讀譜。不只是讀音符，更要注意旁邊的音樂術語跟表情記號，在認真讀完這些記號與符號後，才能讀出作曲家的真意，並且用自己的語彙傳達出來。在這之中，**音準、節奏**，以及與演奏夥伴之間的**平衡性**，請務必注重這三樣要素。

另外，從起音開始，到中段跟結束，都要全神貫注。遇到精緻纖細的曲目時，用幽幽吐氣開始，保持呼吸節奏至樂句高潮處迸發，並注意在收尾時要保有餘韻。吹到旋律時，雖然大調會讓人覺得適合高亢明亮、小調則是覺得低暗為佳，但實際上皆要視音樂中的表現感而定。

還有，快速曲目的節奏感相當重要，要細心維持長音符與短音符的品質：長音符可以發聲後做出稍微漸弱的效果，短音符則是用乾脆的發聲來展現躍動感。

關於古典音樂演奏，再補充一句：在哪國寫出的曲子，就會展現出該國特性。了解各個國家的性格樣式，一定能讓表演更加活靈活現。

 小結 **從術語到符號，認真細讀樂譜吧！**

33 | 演奏流行樂前該注意什麼？

如果原曲有歌詞的話，要搞清楚究竟是悲歌、還是快樂的歌曲，研讀歌詞、了解內容後再演奏為佳。再來，多數情況下，旋律線要比吹古典樂時更加清楚，重音的位置也會稍微不同，特別是流行樂常出現切分音（挪動節拍的節奏），搭配重音就能吹出很棒的律動感了。

遇到溫柔的敘事歌謠曲風時，可以跟吹古典樂一樣，注意何處為樂句的高潮段，起音清楚且柔美結束。

在吹敘事歌謠曲風時也常常會用到抖音，特別是能夠直接了當地讓人感受到原曲意象的話，就是好的演奏。

碰上搖滾曲目的話，最重要的是要能與掌握節奏的人（通常是鼓組）**相互契合**，無法俐落跟上節奏的話，會容易讓人覺得無趣。不要只一頭熱地吹自己的部分，也不要太過沉浸在演奏氛圍裡，認真仔細地**搭配**節奏，好好練習吧！

小結

熟知歌詞、理解音樂種類，
用這些準備活化演奏。

34 | 演奏爵士樂前該注意什麼？

　　爵士有很多不同的種類，基本上就是跟隨著低音提琴或是爵士鼓的節奏搭配，就能立刻展現出流暢洗鍊的演奏。

　　大多時候，演奏爵士樂的重音位置，與古典樂完全不同，重音落在反拍，遇到搖擺（Swing）曲風時，兩個八分音符要吹成三連音中一個四分音符加上一個八分音符的節奏，常常要把八分音符吹得更長。這種演奏方式，與古典樂的明快跳躍感完全不同，甚至會覺得有點奇怪。「搖擺」要用三連音的節奏來算，以吹圓滑線的吐氣來處理，在吹到反拍的短小音符時，要稍微多送一點氣，有時還可以加上點舌，可以想像吹成「Doo-Dar／Doo-Dar」的感覺。

　　在收尾時，不要像古典樂一般留有音樂餘韻，而是要立刻突然終止的感覺。比起起音，收尾對爵士樂演奏來說更加重要。

　　另外，組成爵士樂的要素之一還有「即興」。即興指的是在樂曲的和弦組成中，自由組合音與節奏來演奏。要掌握即興的訣竅，第一步是可以聽熟厲害爵士樂手的演出，並且試著模仿。先用心配合爵士的節奏吹出樂譜上的音符，更帥氣一點的話，可以記下前人演奏的模式來吹，這樣一來或許能找到精通的捷徑。

小結　首先要能配合節奏，再來是聆聽前人的名演，
進而挑戰「即興」。

35 | 演奏管樂曲前該注意什麼？

　　在管樂團裡，薩克斯風聲部的守備範圍很廣，從高音到上低音都有，因此也各會負責主旋律、副旋律、伴奏等不同的任務。管樂曲是需要與大量樂器一起演奏的曲子，平常自己一人演奏時，可能會常加上抖音或是吹很大聲；但到管樂團的話，這樣的方式就會破壞聲部平衡，音準也難以相合。在管樂團中最重要的，是要知道自己該用多大的音量演奏，認清自身所處的「位置」，以及注意與其他聲部的平衡。

　　譬如，在節奏和緩的柔美音響樂曲中，薩克斯風聲部也試著發出每個人音色皆完美融合的聲音吧；若是變成節奏強烈的動感樂曲，那就俐落點音，清楚劃分出節奏感；當樂曲需要薩克斯風優美又溫暖的獨特音色時，就放膽大聲演奏吧！

　　因此，根據曲目的樣式與要求，薩克斯風會有不同的任務。有與全體音色結構融為一體的角色、有負責刻劃出節奏輪廓的角色，還有使用薩克斯風豐富音色擔任旋律領頭羊的角色，**現在我的演奏到底是哪種角色呢？**需要事前與聲部夥伴們一起討論、決定方向。

小
結

依循自己的「位置」改變演奏方法，並且注意聲部平衡。

36 | 管樂曲中吹伴奏或節奏段落時，該注意什麼？

擔任和聲環節時，薩克斯風常常會吹得太大聲，請降低音量，以**全體聲部製造出美麗和聲**作為目標；掌握和聲的訣竅，就是避免任何一人聽起來特別突出。

副旋律的話，可以試試看改變不同的吹法，像是加一點抖音，或是比主旋律更輕、更柔的演奏，都可能有很好的成效。

在重複節奏段落時，過度點舌可能會造成反效果。認真聆聽其他聲部，思考究竟要用多大的音量演奏，盡量不要讓別人認為自己「暴走」了。

在吹管樂曲時，就像是把天線打開，要能**先完整掌握好自己的位置再演奏**。如此一來，集合各種樂器所呈現出的音樂，才有辦法展現出個性，合奏的重點正是如此。每個人要有視大家為一體、一起演奏音樂的認知，就能在下意識中把自己表現好的部份，以及支撐其他樂器的部份，快樂地傳達出來。

小結

打開天線，
掌握自己在團裡的位置。

37 | 即興演奏是什麼意思？

即興演奏分很多種：第一種是古典樂中的音樂術語「自由速度」（譯註：日文中表示即興一字為「Ad lib.」的片假名「アドリブ」），像是「裝飾奏」（Cadenza）等不需樂譜的自由演奏，基本上會依照該曲的意象自由調整速度；第二種是爵士的「即興」，從進行的和弦中瞬間發想出樂句，可說是種即時藝術；第三種則是不論樂種，在作曲家指定的素材中擴大延伸，並以當下的所思所想來即興。即興演奏大概可以分成這三種。

古典樂的即興，除了音符長短變成僅供參考外，大致上不會脫離樂譜太多，在高潮段落速度就快一點，沉靜時刻就慢一點，依然會符合原本的音樂表現。

爵士的即興，則是需要了解和弦的基本知識。與古典樂一樣，爵士即興得要思考何處是樂句的高潮段落，並進而選擇使用哪些樂句。一開始可以選擇自己喜歡的樂手所演奏的即興來模仿，重要的是要用耳朵邊聽邊記，漸漸就能一定程度地拆解和弦，便可以從這些和弦音階的音符中，選擇自己喜歡的音組合成樂句。訣竅是可以先記熟即興時常用的樂句句型。

小結　記熟前人的知名樂句來演奏，
可以成為精通即興技巧的捷徑。

演奏各式各樣樂種時，須川展也所思考的是……

　　我主要身在古典樂領域，也有機會演奏各式各樣的樂種。由於古典樂是種「再現藝術」，我在演奏古典樂以外的樂種時，也往往會有要「再現」該樂種的念頭，具體做法是要特別注意「起音」跟「結束」。尤其是音的結束方式，流行有流行的收法、爵士有爵士的收法、古典也有古典的收法，都有相對應的處理方式。在這之中，又展現了各種音樂種類的獨特樣式。另外，在古典樂裡，作曲的時代與國家不同，又會有不同的風格，要表現出此種差別的方法，可稱之為「處理聲音」。

　　如果大家也希望能夠演奏各種樂種的音樂的話，首先就是要聆聽該樂種的優秀演奏，並且注意當中起音與結束的方式，再把它放到自己的演奏裡，定能越來越好。

　　有些人認為，「音色」是區分樂種的要件，事實上對音色來說最重要的，也就是起音與結束帶出的印象。曾經有個音響學的實驗：如果把錄音中的起音與結束段落刪去的話，根本聽不出來這是誰或是哪把樂器吹的，正證明了此事。又譬如在爵士樂手中受到歡迎的吹嘴，可能是因為它能很方便做出對應的「發聲」，這又進一步證明了「發聲與處理聲音」是演奏最大的重點。

　　另外，還要注意節奏。各個樂種都有自己數拍子時，反拍的處理方法；即便有點難，但如果能抓住該樂種應有的節奏，就能夠更容易地掌握該樂種的演奏。

Chapter
5

來學帥氣演奏法！

38 | 帥氣演奏是什麼意思？

　　對我來說，帥氣感能從層次豐富的演奏中聽出來，並窺見演奏者因認真練習而展現的自信。演出動態鮮明，發聲輪廓也清楚可聞（類似講話時連子音都發得很清楚，字正腔圓的感覺），俐落地與節奏**相契合**、明確地展現出樂句的高潮段落，就會令人覺得這樣的演奏很帥氣。

　　在不斷練習、漸漸增加自信後，自然也會隨著音樂動起身體。常常看到有人會抱著「邊吹邊這樣動的話看起來很帥吧？」的想法演奏，在我眼裡可是完全不行。只要練習就能產生自信，並且在演奏時自然流露，堂堂正正地展現即可。遇到曲子的高潮段、欲強調處或是節奏快速的地方，身體與音樂配合做出較大幅度的動作，也有不錯的效果。感覺「這裡就是亮點！」時就大鳴大放吧！還有，如果在快速激烈曲目的結尾，用身體強調出「這就是最後了！」也能清楚明確地讓觀眾理解重點。

　　然而，身體如何動作，必須要考量到樂曲的種類。譬如演奏搖滾樂時，看到吉他手邊動吉他邊彈很帥，也可以模仿看看；但到了爵士樂時，不做多餘動作，反而能夠展現出成熟冷靜的魅力。**最大的忠告是，帥氣不是外表優先！**

小
結
**不斷練習而產生自信後的演奏
自然而然就夠帥氣。**

39 | 「斷樂句法」是什麼樣的技巧？

樂句（Phrase）就是類似文章裡的斷句一樣，是音符的集合體。一段樂句中，一定會有起伏到達最高點的「山坡」。演奏首要，就是得把這座「山坡」傳達給聽眾，「這裡就是最熱情的部份了！」找到類似這樣的「山頂」，以音樂大步邁進，度過頂點後便冷靜下來……，能認真思考、實踐這樣的過程，就可以稱作是「斷樂句法」（Phrasing）的技巧。

以簡單的民謠為例的話，多半都是「**2小節＋2小節＋4小節**」，或是「**4小節＋4小節＋8小節**」組成，在曲子開始後氣勢漸漸上升，往「副歌」邁進。日本常用三級跳術語的「單足跳／跨步跳／跳躍」來形容音樂進行，用這個譬喻來理解的話，「跳躍（副歌）」大概就是上述4小節或是8小節的較長部份，這就是「樂句」感。

在理解樂句中的上下坡重點後，緊接著就是要斟酌起點與終點，也就是起始音的發聲方式，以及最終樂段的處理方法，才可以表達出演奏的抑揚頓挫。譬如在柔和的曲子時，就要溫柔地開始樂句，結束也要不著痕跡收掉；很有活力的曲子則是精神抖擻開場，最後收音時留有餘韻。繼續在這些地方下苦心，漸漸就能養成自己更好的樂句感。

 小結 可以用「山坡」來想像樂句的起伏感。

40 | 如何讓演奏像唱歌？

在理解 39 裡斷樂句法的技巧後，就實際試試看演奏得像唱歌一樣吧！基本上，旋律在上行時會增加緊張度，下行時則是有安心感，用像是唱歌的感覺來應用，也就是在緊張度變高的時候，音符也吹得長一點點；高音時變長，緊張度提高後，自然也強調了後面的安心感。在登上山頂後（吹到該樂句最高、最長的音時），若能把折返處的那個音吹得更長一點點，就會讓人覺得這種演奏像是在唱歌。

在此用穆索斯基《展覽會之畫》裡〈古堡〉一曲中，最有名的薩克斯風獨奏段落來當示範。吹第一句「Do Fa～ La Sol Fa Re Fa Fa」時，在最高音降La之前的那個長音Fa，加入一點漸強，就能提高緊張度。這個最高音的降La如果吹得太長的話，就會和伴奏聲部的節奏合不起來，**試著在準確節拍的前一點點吹出**降La，因為只有加長一點點，這個長音聽起來就不會和主要節奏分離。在伴奏聲部的節拍很準確時，可以用上這個技巧。真的只要早一點點出來就好，太過頭的話聽起來就會像是搶拍了。

在長音、高音，或折返處的音稍微吹長一點，或是吹到一半時改變演奏技法（Articulation），以及遇到連接線結束時、把音延長到下一個音，用這樣的想法來收尾等做法，其實都可以稱得上是讓演奏像唱歌。

在〈古堡〉範例中雖然有斷開連接線，但還是要充滿餘韻地連接到下一個音，讓人感覺餘音十足。

單純依照譜上的節奏來吹的話，音樂就缺少了表情，但反過來說完全不管節奏、自由速度過了頭的話，也會聽起來很踉蹌，

缺少安定感。若是有伴奏聲部負責節拍的話，就要邊配合主要節奏，邊在高緊張度的地方（如折返處）或是呼吸前後的音多下點工夫。要思考長音是面向何處延展、又要如何讓情緒安穩下來，自然就會看到音樂該有的方向。有了這樣的演奏意識，應該就能讓別人覺得你的「演奏像唱歌」了。

樂句大致來說可分為三種：（1）情緒漸高、往前邁進。（2）情緒維持相同音樂性。（3）情緒漸安定、準備結束。重點是要知道自己現在正碰到哪種情況，又要用什麼樣的方式來演奏。另外，也可以不要使用樂器，試試看真的唱出來，應該可以確實感受到何謂唱歌的靈魂。若是真能把這樣的感覺用樂器演奏出來的話，我會為你大聲地喊「Bravo！」

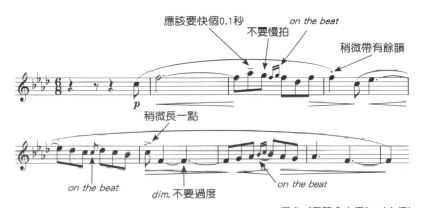

選自《展覽會之畫》〈古堡〉

重點是譜上沒有寫的一些 ＜＞，以及裝飾音的時間點。
另外在漸弱（dim.）時，要好好撐住呼吸。

小結　　**熟練地表現樂句的高潮處以及收尾。**

41 | 有效的換氣方法

首先從體力來看，曾經有過「上台後換氣困難、呼吸大亂」經驗的人，幾乎都是因為無法找到呼吸空檔。開頭由於呼吸與體力都尚有餘裕，漸漸就容易以為能都依照同樣方式吹到最後；不過，不要過度寵自己了，在樂句結尾及長音後，事先決定好換氣的地方，確實用筆做上記號吧！即便會想說「每次都在這換氣，自然有身體記憶。」但在正式表演時，因緊張而出錯也是常有的事喔！

再來從音樂來著眼，在換氣之前的音，要處理得特別小心。完全不管音樂流動性、猛然換氣的話，觀眾就會聽到粗糙暴力的演奏。要好好注意相合音樂性的餘韻與時機，最重要的，是要**能在餘裕中換氣**。

若是碰到曲中休息較長的地方，再度吹奏前的換氣，最好平常就養成在2拍前先吐氣、1拍前再吸氣，最終就能吹進很多氣的習慣，如此也能掌握好換氣的時機，即使遇到速度很快的曲子，也能順著拍子吸吐氣息。

在附有圓滑線的長段樂句時，基本上換氣時機可以在長音之後，或是樂句中稍微能帶來音樂變化的地方。總之，換氣並不是機械式地硬性規定，而是要用心留意何處對音樂是最好的時機。

 小結　決定換氣位置後，預先做上記號。

42 | 困難樂段的練習法

即便是缺乏經驗的人，只要用非常慢的拍子，應該也能吹得出很難的樂句。困難樂段的攻略法，就是**用自己一定吹得起來慢速節拍，對著節拍器，按熟對應音的正確指法**。之後漸漸加速，重點是要維持演奏的安定感。

即便如此做，到了某個速度手指還是卡卡的人，不妨多做點配合節奏的附點音符練習，或是改變不同的演奏技法。譬如遇到圓滑線裡都是16分音符時，試著把它們分為兩兩一組，並且慢慢地每一組都點舌吹看看，如此一來，身體就會記住困難處的順序與運指。譜上的音符經過腦中思考後，從腦部下達命令，動口與動手而演奏。腦、嘴型、呼吸控制與手指——若無法將這四個動作連接起來，就也無法演奏快速或困難的樂句。

要能把困難樂段吹得又快又好，必須要經歷非常辛苦的練習過程，重要的是不能只是把音依照順序吹出來，而是動作皆要確實，並認真配合節拍。在慢速練習時，也要好好搭配節拍器，讓拍子穩定在對的節奏上，只要節奏安定的話，即便是複雜的樂句，也能夠吹得好。

小結　先以慢速開始，吹出正確內容。
特別留意演奏動作。

43 代表性的特殊演奏法有哪些？

　　薩克斯風是非常自由的樂器，但可以說是不夠穩定的樂器。不過反過來說，薩克斯風能展現出其他管樂器完全無法達到的可能性，能吹出各種「特殊演奏法」，像是雜音的聲音，或像是彈奏的聲音等等，展現出各種效果。以下介紹幾種「特殊演奏法」：

●超高音：吹出比原來音域還高音的技術。善用指法與控制嘴內
　狀態，就能吹出超高音。

●滑音：從某個音到另一個音時，不中斷音而慢慢轉移音高的演
　奏法。

●彈舌音：發出像打巴掌音效的點舌，效果接近弦樂器的撥奏。

●雙吐／三吐：在曲中快速地點舌，普通的點舌（單吐）來不及
　時能用的技術。

●多重音：透過特殊的指法，讓薩克斯風能同時發出複數音，例
　如丹尼索夫（Edison Denisov）的薩克斯風奏鳴曲第二樂章中
　就有著名使用段落。

●微分音：透過特殊的指法，發出比半音間隔更短的音（半音是
　全音的二分之一，比這個還要短），用「♯」跟「♩」的記號
　表達。

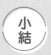

小結 薩克斯風的特殊演奏法極具效果，
也很常在曲目中使用。

64

44 | 要如何演奏出超高音？

薩克斯風的音域原本大概是兩個半八度，但實際上能發出比這更高的音。樂器能發出的音高，原本就一定會包含倍音，所以在高音域的音再倍音上去的話，就會發出超越原本音域的高音，這樣的音域就被稱為是「超高音音域」。

最近獨奏曲目很常出現超高音，以 f 來吹的話能夠展現強烈情感，以 p 來吹則是帶有纖細，表現幅度相當廣。代表性的超高音指法，在書末附錄會一一做介紹。由於前後音的關係，可能會讓某些指法運指困難，同一個音可以備有好幾種指法，以應付此情況。

‖ 來試吹看看超高音吧

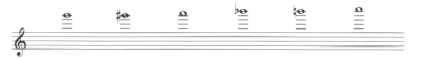

※指法請參照書末附錄

超高音大力吹的話音高會較低、小聲吹的話音高則偏高，要記得怎樣應對微調的指法。意思就是，即便是同一個音，f 跟 p 的指法會不一樣。

為了吹出超高音，最適合的是泛音（Overtone）練習：先按出薩克斯風最低音的指法，再按下八度鍵，用這樣的指法控制吐氣的量與方向，還有置口法與舌頭的形狀等（參見 13 ），吹出最低音的倍音。以降Si為例，能夠連結到高一個八度的降Si、再高五度的音，然後再高五度、又再更高的音……一路上去。根

據泛音練習發出的高音，用怎樣的吐氣與置口法，就是找到能吹出超高音的訣竅。

來試吹看看泛音吧

　　泛音練習，還算能輕鬆吹到高一個半八度的音，但這樣還無法吹超高音。以類似吹破音的音高為目標，從這樣的音高慢慢往下練習，就能見效。若是依照超高音的指法表按鍵卻依然無法吹出音的話，改以泛音方式由高音往下練習，應該就可以讓置口法變得更有彈性，幫助發聲。

　　超高音是能給人深刻印象的表現方法，常常在獨奏時使用。演奏流行樂時，可以表現出情緒高漲到極點的感覺。有時樂譜也會寫上這樣的指示：「可能的話，高一個八度吹。」，有名的例子像是管樂曲中的基本曲目《寶島》（譯註：日文曲名：《宝島》，作曲：和泉宏隆，編曲：真島俊夫，是帶有森巴風味的熱鬧小品，當中有一段吃重的中音薩克斯風獨奏），獨奏片段的最後就有這樣的標示，由於難度很高，倒不如略過中間的音，直指超高音部分演奏，說不定還更能提高觀眾的情緒喔！古典樂的話，在克雷斯頓（Paul Creston）的奏鳴曲開啟先河後，現當代曲目或多或少都會用到超高音技巧。

小結 **重複練習泛音吧！**

45 | 要如何演奏出滑音？

在音高不同的兩個音之間，能夠在音不中斷的情況下，往上或往下連接，就稱之為滑音。長號的滑音可以清楚看到伸縮管的移動效果，可以從此來想像音高變化的感覺。

滑音常在情緒高漲時使用，以薩克斯風來說，由低音往高音滑較為容易。在激動的曲目最後常常可以用滑音做出一種「Wee！」的效果。如果在抒情時使用，則能展現出類似弦樂器的氛圍，常見於現當代音樂。

事不宜遲，趕緊按下八度鍵，用高音的Si跟Re來練習滑音吧！在吹出Si音之後，Si的指法稍微抬起一點點的同時，邊鍵裡Re的鍵也是處於放開狀態，就能稍微改變音高。滑音的訣竅，就是要讓樂器本體的主要按鍵們（直接按住樂器本體的鍵）以及邊鍵，能都有一點點的時刻同時放開。

能很流暢地提升「Si→Re」的音高後，就慢慢練習「降Si→升Re」「La→Mi」「降La→Fa」等擴大音域。音域越廣就越難滑音，除了基本動作（主要按鍵與邊鍵短時間同時放開）之外，按鍵放開的瞬間，容易壓縮口內空氣吹破音，要多下工夫練習。

小結
先用「Si → Re」練習。
主要是讓按鍵與邊鍵短時間同時放開。

46 | 要如何演奏出彈舌音？

聽起來很像是在打什麼東西，帶有打擊樂器感的點舌，就是彈舌音。薩克斯風由於是金屬製，彈舌音能讓樂器本體產生共鳴聲響，用得好的話，聽起來就會有類似弦樂器撥奏的效果。

演奏方式為，在點舌時用「面」來碰簧片，盡量讓舌頭有多一點的「面」接觸後又盡早離開，這時不要吐「氣」，讓舌頭與簧片貼近後「碰！」的一下再挪開，可以想像在舌頭與簧片之間，製造出類似真空狀態後又趕快分離兩者的感覺。

訣竅在於，含住吹嘴將口中的空氣（不是肺部的吐氣）用「Fu」的感覺吹進樂器的同時，舌頭也黏上了簧片，在這狀態下，不從肺部吐氣且舌頭用力地「Tuh」一下後離開。動作吹起來就是「Fu（舌頭碰到簧片）→Tuh（舌頭離開簧片）」的感覺。一開始應該無法發出太大的聲音，不斷重複練習後，就能抓到舌頭能最精準大力離開的時機了。重點在於肺部不要吐氣，另外舌頭在離開時舌尖稍微往前壓，有點碰到齒端的感覺（一般點舌的話，舌頭應該是往回收）。

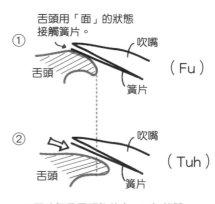

※不吐氣且舌頭往前方一口氣離開。

 小結 　舌頭用「面」的狀態接觸簧片後盡早離開。

47 | 要如何演奏出雙吐／三吐？

　　曲目快速又要求要點舌，一般點舌（單吐）的「TuTuTuTu」不足以應付時，就能用到雙吐或三吐。另外，還有特別要求要用此技巧來表達音樂性的時候。

　　單吐就是像「TuTuTuTu」這樣不斷重複的單音往返運動，同字面般用相同的口型在吹奏。雙吐的話，由舌頭碰到簧片時發出的「Tu」，與舌頭不接觸簧片時發出的「Ku」組成，合起來就是用「TuKu／TuKu／TuKu／TuKu」來吹，一個「TuKu」能發出兩個音。三吐的話則是用「TuKuTu／TuKuTu／TuKuTu／TuKuTu」或「TuTuKu／TuTuKu／TuTuKu／TuTuKu」來吹，也就是一個「TuKuTu」或「TuTuKu」發出三個音。（譜例a）

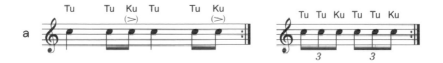

a

　　想加快點舌速度的話，先從能確實發出「Tu／Ku／Tu／Ku」聲音的速度慢慢開始，吹到「Ku」時一定怎樣都會比較小力、聲音較不安定，一開始就要訂下盡量讓兩種音都相等的目標。無法好好吹出「TuKu／TuKu」的人，可以先用音比較重的「DuGu／DuGu」或「DeGe／DeGe」來練習，讓舌頭的動作更加柔軟。可以用比較輕鬆發出的音來練習，譬如按下八度鍵的Sol或Fa等。

　　「TuKu／TuKu」中的「Ku」的鍛鍊方法，推薦用三連音

來練習，吹成「TuKuTu／KuTuKu／TuKuTu／KuTuKu」（譜例①）。另外，用一個8分音符與兩個16分音符組成的「Tu／TuKu／Tu／TuKu／Tu／TuKu／Tu／TuKu」（譜例②）練習，一次能抓住兩種點舌的感覺，也頗具效果。

　　練好上述後，就可以「TuKuTuKu／Tu～／TuKuTuKu／Tu～／TuKuTuKu／Tu～」（譜例③→④）等練習，吹「TuKuTuKu」的時間越來越長，養成習慣。

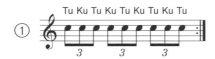

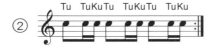

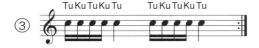

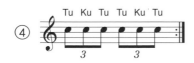

 小結

雙吐的話「TuKu」。
三吐則是「TuKuTu（又或是 TuTuKu）」。

48 要如何演奏出多重音／微分音？

　　基本的多重音跟微分音，只要用心遵照指法就能吹出來，大部分都能在樂譜或註釋找到指法。

　　多重音是需要多下點工夫的技巧，在此先介紹一下發聲困難時該進行何種練習。譬如要吹包含三個音的多重音時，邊按下指示的按鍵邊吹，邊把口型變寬變窄，調整各種吐氣速度，自行嘗試各種錯誤後，練習一個一個把三個音吹出來，等到能單獨吹出這些音時，再試試以正中間的音為主要發聲目標吹奏，應該就能比較容易吹出這組多重音了。另外像是用彈舌的力道進行強力點舌，或是發聲的同時多按一下某個鍵等，也都可能是容易吹出多重音的秘訣，可以多方試試。

　　微分音的話，只要依循指法指示吹奏，應該就沒什麼問題。吹起來就有點像平常為了修正音高用替代指法的感覺。

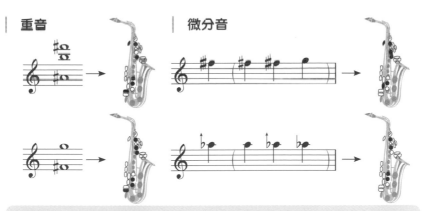

> 小結　基本上遵照指法即可。多重音遇到困難時，
> 試著找到每一個音發聲的重點。

須川漫談

須川展也的呼吸法苦話

　　2000年，我曾到墨西哥城演出，演出地點在海拔超過兩千公尺的地方，氧氣含量很低，光站著就覺得很辛苦。舞台邊特別準備了小型的氧氣瓶，只要吹完一曲，就會覺得眼冒金星、非常痛苦，每次都到側舞台大吸氧氣，真是驚心動魄的演奏回憶。

　　之後到了2017年5月，我在哥倫比亞的城市波哥大進行獨奏會，海拔兩千七百公尺，高度相當於富士山七合目。有了墨西哥城的經驗，知道演出時會呼吸困難、痛苦到眼冒金星的狀態後，一開始吹奏還有餘裕時，我就非常注意樂句結束處等等能呼吸的地方，全部都認真換氣，結果就沒有感到這麼痛苦了。在「 41 有效的換氣方法」中提到「等到覺得痛苦時，就已經來不及換氣了」的狀況，由此證明。

攝於哥倫比亞波哥大的獨奏會。認真吸入氧氣後才登場的演出。

Chapter

6

通往精通之道的
技巧

49 ｜薩克斯風音量變化法

　　音量依照吐氣的量而變化。基本原理是漸強時增加吐氣量，漸弱時減少吐氣量，但這正是展現真本事的時候。若是在漸強多吐點氣時，沒有好好保持置口法的話，音高就會下降；反之漸弱時置口法又太不變化的話，音高則會上升，要注意置口法不要過度沒彈性，重點是要找到置口法與吐氣量之間的平衡點。更高段一點的做法，則是根據不同的音調整口內的空間，要花費一些心力多方嘗試。

　　在長音練習時，就能掌握基本音量變化的技巧。譬如在吹同一個音時，用8拍漸強、再用8拍漸弱，這是很基本的練習。可以透過如此有效的練習，掌握到底自己能吹出多大聲與多小聲。

　　可參考下列譜例①～④來練習，①在一開始時，先用幅度較小的漸強到漸弱，之後再漸漸把幅度加大，並且維持這樣的感覺來進行②的長音練習；③則是每一個音都要維持在同一種音量；④則是加入點舌後吹出每一個音各自的音量，要好好注意音量與吐氣量之間的關係。另外，譜例中以中音G音（Sol）為例，也推薦用別種音域跟音來練習。

　　還有，也推薦加入抖音後，進行相同的練習。

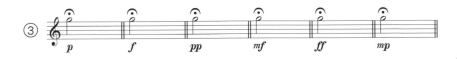

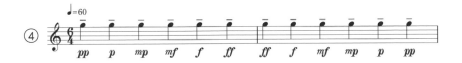

 小結　在長音練習時，仔細確認發出的音量
與吐氣量和置口法之間的關係。

50 | 善用呼吸法

　　首先，來了解一下吸氣時身體的變化吧！上半身稍微往前傾，兩手放在腰下，如此姿勢吸氣時，理當來講雙手處會感覺到往上膨脹。帶著「要把空氣吸飽到這裡！」的感覺進行呼吸。

　　在了解吸飽氣應有的狀態後，也能了解怎樣是沒吸到氣的感覺，譬如早上身體還沒熱開，或是身體狀況不太好等等。這種時候，頭部與上半身多半會過度僵硬，試著讓頭部伸展一下，製造出能自在呼吸的放鬆「身體」。「腹式呼吸」這個名詞，或許會讓有些人覺得只要讓肚子膨脹起來就好，改用「將肺部吸入的空氣送到腰部處」來形容，應該會更容易理解真義。

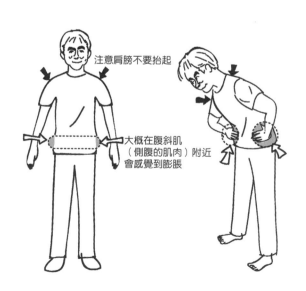

注意肩膀不要抬起

大概在腹斜肌
（側腹的肌肉）附近
會感覺到膨脹

對於剛初學薩克斯風的人來說，口含吹嘴後的準備狀態，或許會不太知道怎麼呼吸。我的話會在演奏之前、邊含吹嘴邊打開下巴吸氣後立刻閉上，立刻恢復置口法後吹奏。（照片①＆②）然而，這並不推薦給還不習慣置口法的人，若用位子不對的置口法來吹，會養成壞習慣。基本上，在維持好置口法的狀態下，微張嘴巴兩邊來呼吸，會是最佳方式。（照片③）在呼吸處很短或是安靜的樂段時，特別推薦試試看此法。

①

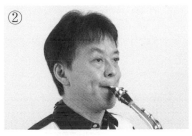

②

另外，要如何才能讓氣變長呢？常常煩惱自己氣不夠長的人，多半都有過度用氣的傾向。覺得最好要一口氣吹完長樂句，一開始就毫不保留地送飽氣演奏，最後就會沒氣了。這時就必須想著要「節省能

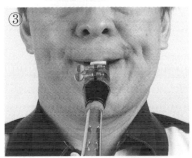

③

在置口法的狀態下，嘴巴兩端微張吸氣

源」，用能徹底讓每一個音都發聲的最低吐氣量來吹。當然這需要經過練習，勤勉不倦地讓自己越吹越久，忍耐著撐住呼吸，且確實讓每個音發聲——不能忘記這幾個重點。

小結 讓身體進入到能放鬆呼吸的狀態，好好注意吸氣方式與用氣方式。

51 | 如何培養節奏感？

節奏感好的人，就能抓到拍子躍動感或是音樂進行方向性。拍子不是數準就好，找到音的躍動感與方向性等，就能製造出好的節奏，自然連接到好的演奏。然而說起來簡單，要達到這程度，得要努力才行。幾乎所有樂譜都會寫上速度，看了這些指示進而想像全曲架構固然重要，但能立刻直接用這些拍子來演奏，則十分困難。要培養節奏感，有以下五個步驟：

1. 與節拍器成為好友。
2. 從慢速開始練習，抓住曲子的拍子。
3. 正確抓到反拍。
4. 抓住節奏展現的方向性。譬如4拍時，如果遇到第二拍起拍的「2・3・4・1」數法，會有強調次小節起首音的感覺。詳細內容會在下一條目說明。
5. 不用節拍器，在自己數拍下演奏出豐富表情。

通常音樂不太會一直只在一種拍子下進行，情緒緊繃度高的地方會變快一點，之後釋放緊繃度時又會變得慢一些，注意要讓自己隨時保持著正確的節奏，在速度中稍微游移，找到有趣的節奏感。

 小結　能抓到音的躍動感與進行方向性後，就能產生好的節奏感。

52 善用節拍器的練習法

　　要養成好的節奏感，最具效果的練習方法，就是從慢速開始搭配著節拍器，練習相合的節奏，完整演出後，就一點一點地加快。雖然不是捷徑，但是是唯一的途徑。

　　譬如，♩＝72的曲子，先用♪＝144的8分音符為單位，搭配節拍器，用小拍子的感覺來練習，就能培養出好的節奏感。比起如何連結節拍，更重要的是注意到點與點之間（音與音之間）的空檔中，是怎樣的感覺，達成的話應該就算是培養好節奏感了。至於反拍，可以用連續的4個4分音符，注意身體能用怎樣的方式，來感覺他們的反拍，如此也能培養出相合節奏的習慣。另外也可以用顛倒的方法，把♩＝72的曲子用♩＝36來練，練習抓大拍子的感覺，也很有效果。

配合節拍器的練習

♩＝72～100

另外，不一定所有的音樂都會是首拍起拍，譬如4拍子裡不只是從第1拍開始、結束在第4拍，也有從第2拍開始，以2‧3‧4‧1方式進行的數拍法，這時就要特別強調次小節的首音。為了能先抓住這種感覺，好好搭配節拍器練習吧！

　　是否能感受到音與音之間的空檔，與該人的節奏感好壞及音樂表情，有著絕對關係。在前個條目中提到的四個練習：（1）與節拍器成為好友。（2）從慢速開始練習，抓住曲子的拍子。（3）正確抓到反拍。（4）4拍時遇到第二拍起拍的「2‧3‧4‧1」數法，會有強調次小節起首音的感覺。遵循好這4個方式，培養出好的節奏感。

　　如果從第4拍就急著進入第1拍的話，音樂的流動聽起來會卡住，要注意自己不要心急，讓音失速。常說在演奏流行樂時，要好好隨著節拍器抓住反拍的感覺，這練習在古典樂演奏也能達到很好效果，為了能培養出優異的節奏感，好好挑戰吧！

｜ 挑戰！唱出節拍器反拍的節奏練習

　　隨著節拍器的聲音，唱出譜面上的拍子，在中間 3／8 拍的小節之後，則是唱出拍子的反拍。

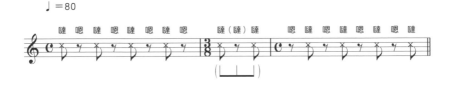

　使用節拍器，
感受音與音之間的空檔。

53 | 鼻子漏氣時要怎麼辦？

　　有些人做得到鼻子閉氣，但有些人做不到。我自己是做得到，但時不時就會遇到有學生煩惱此事。他們常常會在吹奏長樂句、運氣最痛苦時，或是緊張的時候，原本應該閉起來的鼻閥打開，氣就不從嘴巴而從鼻子漏出來，並且發出怪音，是相當令人困擾的症狀。這是天生有鼻閥障礙的人的常見煩惱，平常生活並不會受到影響，但只要吹薩克斯風時出現了這情況，鼻閥就會維持開啟狀態，當天就無法繼續吹了。因此，如果感受到「鼻子快要不能閉氣」時，趕緊讓自己休息個10分鐘，之後再繼續吹奏。

　　上面所寫看起來好像沒有方法解決，但我有學生到運動用品店買了游泳選手使用的鼻罩，邊裝上邊不斷吹長樂句，進行鼻子不漏氣的訓練；如此一來，在鼻閥一度開啟後便容易繼續開啟的症狀，就會因為身體記憶的關係，變得比較容易不開了。

　　對於想嘗試此方法的人，在邊戴鼻罩邊練長音時，絕對不要音量過大。要注意**從鼻子漏不掉的空氣跑去耳朵**的可能性，只要身體感覺到一點點痛感，就必須停止此練習。

　　小結　鼻子漏氣時可以邊裝上鼻罩
　　邊輕輕吹奏來讓身體記住這感覺。（注意身體狀況！）

54 | 吹到下巴痛時要怎麼辦？

過度練習、吹嘴咬得太大力，或是吹的時候下巴太突出，都有可能引起下巴痛。

還有，由於齒列的不同，含吹嘴時的牙齒咬合方式與平常可能有所不同，也有可能磨到下巴，如果放著不管的話，會造成顳顎關節病症的嚴重後果。只要有痛感，就稍作休息，等稍微緩和再重新演奏。假設這樣還是會覺得痛的話，請務必去找主治顳顎關節病症的牙科醫生診斷；若是一直輕忽此情況，還有可能改變好不容易建立起的置口法，產生許多問題。趕緊找到信賴的牙科醫生，仔細商討對策吧！

另外，平常練習時就要時時確認自己下巴沒有過度用力，即便一開始沒太用力，時間一久、感到疲憊時，也會不知不覺地咬太大力。在練習空檔好好進行下巴伸展運動也不錯，我的話，每天都會做某位醫生提倡的「**啊咿嗚杯體操**」（譯注：原文為「あいうべ体操」，輪流發出日文あ（A）、い（I）、う（U）、べ（Be）的音，發明醫生對此方法的官方中文介紹網頁：https://mirai-iryou.com/aiube/aiube-chinese/），不但有利健康，也對安定置口法頗具效果，有興趣的話不妨查查看。

要想像演奏的置口法時，常會用「把橡皮筋拉長一點的狀態」來比喻，要拉更長也可以、放鬆變短也可以，是處於稍微有點緊度的感覺，這樣的狀態對下巴的負擔應該是最輕的。

 小結 要常常確認下巴不要過度用力，推薦做「啊咿嗚杯體操」！

55 | 循環呼吸法

嘴巴吐氣的同時鼻子吸氣，如此就能讓音毫無間斷地演奏，稱之為循環呼吸。雖說如此，人其實沒法同時吸吐空氣，循環呼吸的訣竅在於，吐的是口中儲存的空氣，才能同時用鼻子吸氣。

想學的話，首先要讓腮幫子充滿空氣，然後用嘴巴吐氣，習慣之後，就試著在嘴巴吐出空氣時用鼻子吸氣。可以準備一杯水，插入吸管吐氣製造泡泡進行練習。泡泡毫不間斷的同時，用鼻子吸滿空氣。

接下來就接上樂器練習，先用在腮幫子儲存的空氣，吹什麼鍵都不需要按的「升Do」，在理解發聲需要的空氣量與速度後，用發聲所需的方式吹奏，在發聲同時用鼻子吸氣。不斷重複練習，抓到訣竅。

吹響薩克斯風需要大量的空氣，若想用循環呼吸讓一個音無限延長，其實相當困難。我的話會在考慮與伴奏之間的平衡時，如果怎樣都找不到能換氣的時機點，才使用循環呼吸；不過，也幾乎都是在上行音型的圓滑線或顫音（trill）時才會使用。

小結 吐出口中儲存的空氣，同時用鼻子吸氣。

56 | 現場演奏或音樂會的樂趣

　　CD裡包含了演奏者的深沉思考，以及精心製作的音響效果。不過，如果都只聽CD的話，會聽不到音樂能傳達的其他東西。現場演奏或音樂會都是「一期一會」（譯註：日文成語，每一個當下都是一生只會有這一次，每一次都是獨一無二的意思），演奏者會在只有這一回限定的機會中，在與觀眾席的觀眾共有時間與空間裡，注入他所有的能量，以吹出音後就無法重來的緊張感，竭盡全力演奏。所有現場都**僅此一次**，跟CD能傳達的內容有些許不同吧！在同個場合呼吸同樣的空氣，不只是耳朵而是用全身感受音樂，就是現場演奏與音樂會最大的魅力。

　　錄音或相關產品，當然也有不斷重複聆聽的感動，還能當作學習很重要的參考，但現場演奏與音樂會完全是另一回事。根據現場感受到的事物，演奏者僅此一次的瞬間靈光乍現，請務必親自感受。

　　錄音能夠感受到音樂本身的有趣之處，但現場跟音樂會則是能感受到完全吸收音樂的演奏者本人。要認識這兩者的差異，請親自走入演出場館，在情感與感受性都能越聽越強烈後，一定能在現場找到更多的樂趣。

　　另外，在聆聽現場之前，不妨事先預習當日演奏曲目的錄音（如果是改編曲的話，則可以聽原曲錄音），以及演奏者的樂曲解說，也是能得到另一層趣味的好方法。

 小結　**找到音樂中一期一會的樂趣吧！**

Chapter

7

通往精通之道的
內心調適

57 | 不想練習時要怎麼辦？

　　練習就是如下圖般不斷循環的步驟，練到熟後能夠精通，精通後正式演出，又會出現待反省處，就這樣週而復始地練習。偶爾中間可以休息一下，用客觀角度來俯瞰自己的狀態，用新的心情迎接下一次的練習。

　　樂器吹久了，也會遇到不想練習的時候，可能是因為覺得再怎麼練都無法更上層樓，不知道自己該做怎樣的練習，也有可能只是單純因為累了。如果是這樣，就別多想，稍微休息一下吧！可以稍微遠離音樂一些，也可以去聽聽音樂會、認真聽各種CD，試著讓自己重新燃起熱情。

　　如果在音樂會聽到很棒的演出，就會立刻想要回家練習！我想大家都有過這樣的想法吧。停止練習後，接受許多外在刺激的時間，也是很重要的一環。找回愛上薩克斯風的初衷，積極練習吧！

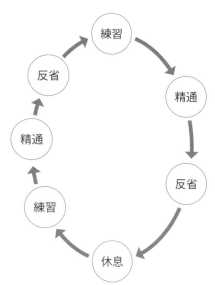

 小結　　休息一下，重整心情再出發。

58 | 遇到撞牆期時要怎麼辦？

　　練習途中，有立刻能駕輕就熟的部份，也有怎樣都練不好的地方，譬如按鍵速度提升後卻吹不出好聽的聲音，或是怎樣都吹不好抖音等。有些技巧需要花時間才能學成，在其他技巧都精通後，就某一個技巧無法練好，當然會特別在意；不過這其實不是撞牆期，只是因為都習得其他技巧了，就會一直拘泥於這部份。

　　然而，技巧養成都是要花費一定時間、竭盡心力練習，還未必能達到被稱讚說是精通的程度。雖然有些技巧的確能一蹴可幾，但多的是怎樣練都很難達成的技巧，而且因人而異。若是覺得自己怎樣都無法精通演奏的話，可以先認可自己已熟練的部分，再整理自己不擅長或是煩惱很久的地方。如此一來，就應該不會進入不必要的低潮期，或是有掉入谷底深淵的感覺。

　　如果整天想著自己進入了撞牆期：「怎樣都吹不好，反正都做不到。」那就會忽視自己已經做得很好的部份了。假設真的覺得自己遇到撞牆期，每天花一點點時間，找出那些「自己忽視的樂句」，用能舒適演奏的拍子反覆吹，吹到熟練後，再慢慢把拍子提升，自然能增加信心。平常可以找一些時間，吹自己很喜歡的旋律或是樂句，就能不斷讓自己想起演奏樂器的樂趣所在。

 小結 認可自己精通的部份，並整理不擅長的技巧。

59 │ 何謂不好的練習？

　　有曾經因為錯誤的練習法，而把自己困住的經驗嗎？譬如只是因為「發下宏願」而機械式重複吹不擅長的樂句一、兩百次，不但會讓身體麻痺，更可能反而變得吹不了。一定要改變這樣的練習法。

　　遇到快速的樂段，只要用二到三倍的慢速，即便狀態不好也吹得起來，從還有餘裕的速度、不著急地練習吧！如果無法發出高音的話，可以在前一個音停下來，中斷樂句後再吹，如此一來可以用身體記住吹出這個音的呼氣速度、置口法與許多該注意的小地方。

　　另外，如果身邊有厲害的人的話，與之相比應該會出現「不行啊，我好爛」等自慚形穢的想法。人一定會大力佩服做的到自己做不到事情的其他人，不過再怎麼厲害的演奏者，一定也會有不擅長之處。要把想法從「與他人比較」換檔成「與過去的自己比較」，與以前相比自己到底哪邊有成長，要用這樣的評斷標準來持續練習，如此就能清楚看清自己的成長在哪，還有不得不繼續練習的地方。

　　另外，來自老師與前輩們的大量意見，如果沒消化就全盤接收的話，一定會不知道到底哪個最好，要養成取捨意見的判斷力。真的感到困惑的話，就與最親近的老師或前輩討論吧！

 小結　　從「與他人比較」換檔成「與過去的自己比較」。

60 | 練習時間的多寡，與精通程度成正比嗎？

基本上來說是成正比。但是，如果練習方法不恰當的話，也很有可能是成反比。如果用相同的拍子吹困難樂句100次以上的話，大概到最後只會讓自己吹不了，不但身體過勞，呼吸與指法也會亂掉。曲中在意的地方，只注意此處練習而忽視其他地方，就會陷入過度在意演奏此處而吹不好→不分青紅皂白地增加練習次數→又更無法演奏……這樣的惡性循環。

即便知道要如何有效率利用練習時間，但常常看到的是，不斷反覆而使練習單一化。如果在吹不起來的地方只會重複的話可不行，一定要認真鑽研練習方法，像是從吹得起來的速度開始練習，或是吹不出高音時，先確認前一個音是否能順暢吹出等等。為了要能演奏困難但合理的段落，**與其說是要下定苦心練習，更該說是要使用高效率且效果能與花費時間成正比的練習方法。**

不要只練習曲子裡不擅長的地方，音階、長音、抖音跟練習曲等基本練習，即便少量也要持續，才能讓練習時間與精通程度成正比。今天到底是要做什麼練習？又是為了什麼練習？自我理解這些重點，對練習來說十分重要。

小結　有效率地進行全體練習，
就能讓練習時間與精通程度成正比。

通往精通之道的內心調適

Chapter
7

61 | 何謂無效的練習？

如果只是一味地用同樣拍子重複不擅長之處，實在沒有比這更無效的練習了。要多下工夫，**慢速開始吹不擅長的樂句，漸漸改變音樂表情、節奏，從一定吹得動的速度開始，越來越加速。**

常見到一頭熱地嚷嚷「要練習十次！」這種為了心情舒爽（？）的無效練習，目的只是為了要消磨練習次數，這樣子的演奏既無緊度，也無感情，完全不具意義。也就是無意義的練習，花了無意義的時間。

何謂有意義的練習，在此提供一個方法：原本做不到的內容因為練習而「做得到」後，把做得到的內容再做一次吧！也就是要用「+1思考」。我在教學時，也是會跟學生說只要覺得「做到了」後，立刻就要「現在再做一次」。這樣的再一次，就能內化練習，持續到下次演奏。

據說人只要經過6小時，就會忘記約四成的事情。即便今天多麼努力練習，明天也只會大概做到百分之60。要銘記在心：今天完成的困難部分，即便明後天又會回到六成的程度，但還是每天都能確實地一點一點成長。要用幾日後就能做得到的想法，計劃性地進行練習。

 小結 不用心的練習等於無用。
要用心有計劃式地進行練習。

62 | 練習時間不夠時要怎麼辦？

　　沒時間時，優先練習音階跟抖音。有餘力再加上練習正在吹的曲子裡困難部分。

　　這時音階也不需要練習全部調性，選幾個調練就好，重點是要能包括到全音域。薩克斯風指法最容易卡住的，就是右手小指動作，與使用左手手掌操作的高音域邊鍵，如果**真的完全沒時間的話，推薦練習C小調的全音域3度音階**。

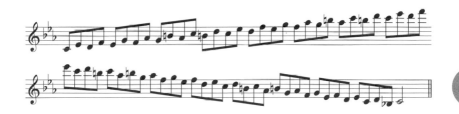

　　抖音練習的話，則挑選擁有漸強與漸弱的慢速曲（譬如知名練習曲集——拉庫爾（Guy Lacour）《50首薩克斯風練習曲》（50 Etudes）中的第1首），仔細做出美妙的抖音波型，邊聽邊練習。

　　C小調的全音域3度音階（能加入演奏技法練習的話更好）與拉庫爾《50首薩克斯風練習曲》第1首，兩首可以用5分鐘練完。若是有更多一點的時間，推薦再吹一吹自己喜歡的旋律或是曲子。

小結　在極短的基礎練習外，
　　　　盡量吹自己喜歡的曲子吧！

63 | 要如何看待身材差異？

這是很難回答的問題。因為性別與年齡不同，基礎肌力也有差別，初學時或許會有點影響。不過，若以美妙的聲音或好的聲音為目標，認真抓住練習的平衡性、進行基礎練習與曲目練習後，練成能吹得動薩克斯風的肌力的話，應該就沒有天生條件的差別了。

實際上，小個子的薩克斯風演奏家多的是。薩克斯風演奏完全不需要不想在力量上輸給任何人、用身體發出額外力氣的情況，靈活具彈性的肌肉才是所需。吹樂器會用到的肌肉，是不會因特定練習而成形的，重要的是每天透過音階、長音、抖音訓練與曲目練習，按表操課地進行基礎訓練，抱著「想吹出這樣的聲音」的想像，就能製造吹出理想聲音的身體條件。

比起身材差異，演奏的基礎姿勢（樂器拿法、施力法或是吊帶的掛法）才更會強烈地改變聲音。與其想著「我因為身材嬌小才吹不了大聲」，倒不如是先修正自己的基礎姿勢。若說小個子聲音就小，我其實也算是小個子（笑），應該只吹得出小聲，但我從沒這樣想過。要檢視自己有沒有好好運用自己的身體，並找到練習平衡性。

 小結 透過具平衡性的練習來克服身材差異。

64 | 教學時最重要的是什麼？

我在教學時最掛心的，就是要如何讓學生發現演奏的樂趣，以及啟發他們的演奏熱情。要給學生的是能啟發他們的提示，如果老師說再多次「就這樣子吹」，而學生對於這種指示無感的話，自然無法成長。也就是說，在完整清楚教學完基礎知識後，怎樣能吹出好聲音、怎樣能表現得層次豐富等方面，要用心設計**能讓學生自主發現箇中訣竅的課程**。

然後，教學最重要的，就是最終要能啟發出他們的演奏熱情。學生都不認真練習的話，當然是要給予一些激勵，在聽完演奏後**稱讚練好的地方、指出不好之處，並且給予要如何改善的建議**。不能不負責任地只丟一句「不行、不對，你自己想想吧！」教學過程重要的是要不斷給予建議，讓本人最終發現關鍵原因。

在社團活動的學長姐教學弟妹時也是，如果完全不思考，只是一味地說「其他人都這樣子做，你照樣做就好了」，必然會產生諸多疑問。通往精通的路因人而異，若有三個學弟妹要教，三人的成長方式絕對不一樣，我相信會讀此書的「學長姐」們，一定都是熱愛樂器且具有責任感的人，所謂教學相長，指導學弟妹的同時，自我也隨之成長，便再好也不過了。

小結　不斷給予建議，讓本人最終發現關鍵原因。

65 | 正式上場前該注意什麼？

首先，出家門前先注意**不要忘東忘西**。

1. 吹嘴有放進樂器盒了嗎？

2. 有帶束圈嗎？

3. 有帶簧片嗎？

4. 有帶吊帶嗎？

5. 吹口管有在樂器盒裡嗎？

「這些怎麼可能忘記！」或許讀者會這麼想，但我就是看過上台前的人，臉色鐵青地在後台，真的忘了這五項中某樣。想著隔天上台前要先擦拭一下吹口管，拿出來後就忘了放回盒子裡了……這種事情多的是。即便平日有養成吹樂器前會先確認全部物件的習慣，在出門前，還是再度確認一次吧！另外也要注意不要「把東西放在不習慣的地方」。

接下來，當然還有不要忘記了樂譜。有演奏夥伴的話，忘了樂譜或許還能解決，但怎樣都會影響到心理層面，還是注意別忘記比較好。

心理層面的話，成功關鍵在於能否一直保持相同狀態。下一條目會講如何面對緊張。另外，有些人可能會相信些開運小物，若是忘了也會大大影響演出心理狀態！我的話，會注意自己要**維持平常心**。

 小結　**不要忘東忘西！**

66 消除緊張的方法為何？

　　緊張人人皆有。緊張時身體會分泌腎上腺素，讓注意力集中，反而常常會幫助演出。因此，若是完全不緊張，就端不出好的演奏。相反地，也不能過度緊張，讓腦袋一片空白到「不知道自己在吹什麼」。為了不造成這樣的情況，請掌握以下幾個重點：

1. 正視自己處於緊張狀態。
2. 理解大家都是在一定緊張狀態下演奏。
3. 想到緊張其實可以集中注意力，並帶來好演奏。
4. 真的緊張到抖個不停的話，可以在腦中對暗自說道：
　　「現在的我，原來很緊張啊！」

　　之後開始演奏，即便本來緊張到不行，能**正視自己處於這樣的狀態的話，就能開闊視野，一吐緊張氣氛，讓注意力集中。**完全不能想著叫自己「不要緊張」。

　　練習時，就要預想緊張到不行的自己，能在哪段恢復狀態，或是把曲子內化到即便腦中什麼都不想也吹得完；遇到困難曲目的話，更要找到哪裡是心態轉捩點，只要能迴避實質的演奏風險，安心感自然萌生。

　　特別前來的觀眾，都是為了享受音樂而來的，並不會是特別來找錯音，也不會叫舞台上的演奏「不准演好！」稍微改變想法，就能讓心情輕鬆一點。

小結　不緊張吹不出好演奏，
　　　正視自己的緊張狀態。

67 | 不可不知的舞台禮儀為何？

　　舞台禮儀沒有必守準則，不過既然要在人前登台，就充滿餘裕地俐落展現自己吧！只要能抱著**「敬請聆聽」的感激之意**，就能產生**自然且認真的態度**。

　　一定要注意的是，**正式演出是從踏上舞台的那一刻算起**，並不是到了演奏開始才算正式演出。從側邊舞台走到演奏定點時，不能讓人看到畏畏縮縮或是不夠沉著的樣子，而是要用希望讓觀眾看到的模樣登台：充滿自信地平緩起步，展現出不疾不徐的儀態，之後不慌不忙地架起樂器演奏，最終抱著滿溢的感激之意從容謝幕，緩步離開舞台。

　　凡事皆能沉著以對，應該就能帶來最好的舞台禮儀，當然還是不能冷靜過頭。還有，演出古典樂時，基本上不建議在舞台上放置水杯，怕口渴的話就先放在側邊舞台。另外，即便不用笑到咧嘴，但帶有餘裕地微笑示人，也普遍認為合乎舞台禮儀。

　　全心全意地展現自己的演奏固然重要，但別忘記要給予前來聆聽的觀眾尊重。

小結 抱著對於觀眾的感激之意，
凡事沉著以對。

68 | 出錯時要怎麼辦？

只要是人，就會出錯，這沒辦法避免。比起錯誤本身，之後別造成連鎖效應才是重點。

要預防出錯，最重要的是平常就要穩步仔細練習，嘗試練習各種節奏變化，並不斷加強訓練，讓這首曲子內化成自己的演奏。如果一味對自己要求「別出錯啊！別出錯啊！」反而會變成容易出錯的誘因。

我會推薦在樂譜上容易出錯的困難處，用筆畫出直線記號，並寫上「冷靜以對」等指示關鍵字；但因人而異，有些人這樣做的話，反而會變得「過度在意」而成為出錯原因。不過只要找到能讓自己「冷靜下來」的方式，最好能預作提示，如此一來，即便發生了什麼錯誤，也能立刻知道要在哪裡做修正。

如果因自己出錯影響到其他演出夥伴的話，演出後認真地道歉吧！反省時也不要過於自責，要讓檢討能帶來日後成長，不會造成連環錯誤。演奏時如果注意到細小錯誤，很有可能會讓其他部分一直吹不好，要想著誰都有可能出錯，錯誤有時是為了帶來美好演奏的不可或缺之物。練習是為了將錯誤降到最低，正式演出就別想太多，好好享受！

小結　為了帶來美好的音樂，錯誤不可避免。
練習時盡量壓低錯誤，正式演出好好享受演奏即可！

69 | 演奏完後要做什麼？

首先要好好敬禮！千萬不要在演奏後的觀眾掌聲中，太高興而直接下台。大家可能會想「不太會有人這樣吧？」有時演完情緒太高漲，還真的會意外忘記要謝幕。

相對地，演奏不好時，也常會給不出好臉色、只想趕快離開舞台，但這對專心聆聽演出的觀眾來說，相當失禮。即便能理解想表達「我其實能吹得更好！不只是這樣而已！」的不甘心，但正式演出已定江山，檢討反省皆是下一次的事了。不論演得如何，**對於演奏家來說最重要的，是必須對願意來聽的人，充分表達自己的感謝之意。**

再來是別忘記從舞台上帶走樂譜，尤其是在許多人一起演出的樂團音樂會時，搞丟的話就麻煩了。演完後總是會心情特別開心、情緒特別高漲，想隨著這樣的氣氛一頭熱，但還是要**養成冷靜確認的習慣**：吹嘴的頭還在嗎？樂譜有帶嗎？……我在演奏完畢後，邊微笑應對觀眾掌聲的同時，其實腦中會意外地冷靜確認接下來該做什麼。

除此之外，我還會很注意的事情，是要對當日音樂會的主辦方或是會場的工作人員等，**由衷感謝給予自己幫助的所有人。**

 小結　由衷感謝觀眾與工作人員。

70 | 想對吹管樂團的人說的話

　　不要只吹管樂團，挑戰其他領域看看吧！薩克斯風有超級多的名曲，一定要挑戰看看各種樂曲。對我來說，享受演奏樂器的樂趣，一定是先從獨奏開始，接下來是與夥伴們吹重奏，最終才擴大合奏規模到管樂團等。因此，如果一開始就是只在管樂團裡吹，可能會因為聲音隱藏在合音中，而不懂自己的功用在哪。合奏時，即便自己的聲音不突出，也可能有和弦伴奏的效果存在，只要少一個人，整體聲音就會改變，因此全員都很重要。平常只吹管樂團的人，請牢記此點。

　　再來，在管樂團之外，也推薦練習獨奏曲，以及聽聽別人的獨奏演出。電視上聽到的流行歌，或是自己喜歡的旋律，即便不是薩克斯風的曲目，也可以試著吹吹看一兩句，這樣一來就能養成享受「音樂」的習慣。

　　遇到自己喜歡的旋律時，若能產生「應該要這樣子吹」的念頭，就是踏上了精通演奏之道。我至今因為教管樂團而認識的學生們，有很多都成為了專業演奏家，他們都是一邊吹管樂團，一邊找到時間練習獨奏或重奏，增加演奏知識。即便管樂團的練習很忙，也好好抽空吹些自己喜歡的旋律，更加認識薩克斯風這項樂器吧！如此一來，絕對能夠更上層樓。

小結　現在開始，不只是正在練習的曲子，
　　　更要找到時間好好熟知樂器。

Chapter

8

來吹重奏吧！

71 薩克斯風重奏的魅力為何？

　　薩克斯風有音域不同的家族樂器（高音、中音、次中音、上低音等同種樂器），因此具有重奏時，聲音特別容易合在一起的特性，魅力在於和聲極為漂亮。即便是初學者，也能吹出美麗的和聲，也很容易和音樂教室的同學或管樂團的同部夥伴，一起組成重奏團。聽到眾多薩克斯風聲響合而為一的喜悅，是吹奏者才能深刻體會的快感。

　　另外，薩克斯風容易變化音量，方便調整主旋律與伴奏之間的平衡，對於音樂學習也很有幫助。

　　初入門薩克斯風重奏，可以用兩支中音、一支次中音加一支上低音的4部編制，也比較容易找到樂譜。

　　再來，就能吹薩克斯風四重奏了，也可以說是份量比較重的編制。基本上由高音、中音、次中音與上低音各一支組成，有涵蓋各類樂種與程度的大量樂譜。六重奏或八重奏也是常見的熟悉編制，樂譜數量充足。與夥伴們組成合適編制，找譜來演奏吧！另外，原本寫給弦樂器或鋼琴的曲子，也能試著學習自己改編成薩克斯風重奏版來吹吹看。

 小結　**都是同族樂器，合音容易、和聲也很漂亮。**

72 | 獨奏與重奏的差別為何？

獨奏演出的音樂，基本上自己要負全責，可以用自身詮釋演奏出想表現的內容。

重奏的話，由於有同伴，如何與同伴間相互搭配並表現音樂便極為重要。如果大家都只顧吹自己想表達的東西，節拍與音色都合不起來，自然也無法統合成音樂。

重奏時要注意曲子中各部分的掌舵者是誰，其他人則要全力配合。只要自己的想法與同伴的想法能相互呼應，演奏自然就能產生化學變化。可以這樣來想：把平常吹獨奏的四人集合起來吹同一段音樂，當中有1人擔任獨奏家，其他3人便隨之配合，把這個獨奏家想成是曲子的各部分，就大概能理解了。

譬如，自己想把音吹得比較硬的時候，如果當時的掌舵者要求這裡要柔軟合音，當然必須配合。「與他人的合作」也正是重奏的醍醐味，在同一首曲子中，可能會做到與自己想法相同及相反的內容，在自己擔任掌舵者時，就好好展現自身見解。如此一來，既能養成演奏彈性，又可以樂在其中，比起獨奏應該更能磨練自身的演奏能力。

 小結　　重奏的樂趣，就在於與他人的合作。

73 | 重奏練習的進程為何？

最理想的情況是，在合奏練習前就研究與練好自己的分譜。如果大家相見就視譜練習的話，鐵定沒效果。為了增加練習效率，**事前找到時間讀譜並演奏吧！**

即便如此，一開始應該也很難立刻抓到音樂全體的模樣。首先，要好好理清曲子的結構：哪裡是主旋律？哪裡是伴奏？哪裡是副旋律？這可以在第一次的全體練習時進行確認。

再來，確認曲子的開始與齊奏處，決定誰要負責起拍。之後再進一步細部分頭練習，極具效果。薩克斯風不像鋼琴可以一個鍵一個鍵地調音，如果大家不假思索就直接吹，音高鐵定無法一致。自己到底擔任和聲中的哪個部分、又要如何配合好音準……得要先具備好相關的音樂基本知識，特別是齊奏時的音準，要好好合在一起。另外，同音齊奏（兩個以上的聲部演奏同一旋律）時也要特別注意音準相合。更重要的是要算準節拍，讓大家都能合在一起。

不斷練習這些小部分後，就能透過習慣掌握樂曲：曲子到底哪邊是高潮？要如何表現？應該可以從各自為政到有志一同。但**只練習小部分難免顯得拘謹無聊**，更要找到音樂的有趣之處。

 小結 在第一次的全體練習時，確認各自該負責的角色。

74 | 重奏時要如何同時起拍？

　　薩克斯風想要跟別的演奏者同時起拍時，大多都是以身體動作來表示。基本上會在發聲的前一拍吸氣、身體稍微往上抬一些，然後姿勢回到原本狀態時吹出聲音。

　　吹上低音薩克斯風的話，樂器體積太大有點難動作，想主導起拍的話，可以在該曲拍點吸氣時，身體上揚即可。如果動作太大反而會影響發聲，得好好控制，做出能讓夥伴看清楚的小動作即可。

　　遇到曲子節奏很快，很難移動身體的話，單純用呼吸表達就好了；只要合乎該曲的節拍與音樂感，呼吸也可以表達起拍點。

　　只要讓身體動作與呼吸這兩者相合，就是最容易讓人理解起拍點的方式。不過，起拍點表達的不只是發聲的時間點，更要傳達出要用怎樣的節奏吹下去。負責給予起拍點的人，要認真想好曲子的全貌，做好準備。

　　給予起拍點的人，通常會讓吹主旋律的人負責。遇到一定要有人起拍的地方，練習時就認真確認並做好分配，決定誰負責後，就在樂譜寫下「上低音起拍」「次中音起拍」等筆記，應該能有幫助。再說一次重點：**起拍的動作大小，只要讓夥伴能看清楚的程度就夠了。**

小結　由吹主旋律的人，用身體動作及呼吸來傳達。

75 | 如何聆聽其他部的聲音？

重奏時除了節奏與音高要相合外，認真聽到周遭的人現在在做什麼，也相當重要。自己正在吹伴奏時，該與吹主旋律的人相互配合，因此得要聽進主旋律的聲音，這時最需要注意的，是不論主旋律或是伴奏，在譜上都會標有相同的音量記號，因此就會有點壓制主旋律；相反來說，負責主旋律的人，就要吹得比四周的人來的大聲一些。主導權不在自己手上時，得要打開感官，敏銳察覺主旋律現在是要往上高漲還是往下沉著。

若是能不只聽到自己吹的音，更能用耳朵注意到四周聲音的話，重奏演出自然能變得更好。

聽其他部的音時，應該一下子無法分辨出誰是誰的音。別因此覺得自己鴨子聽雷，先找到主旋律來聽，再來聽出低音墊底線條，就能進而捕捉到和聲變化了。試試看用這樣的順序聆聽吧！

若是沒有熟悉自己部分的樂譜，**沒有事前做好準備的話，自然也沒有餘裕聆聽周遭的聲音**。好好練習自己的部份，充滿餘裕地吹奏，自然也能聽到周遭的聲音了。

小結 先從主旋律開始，接下來找到低音跟和聲來聽。

76 | 要如何找到重奏夥伴？

只要遇到意氣相投的夥伴，重奏組合就能持續好幾年。如何找到適合的夥伴相當重要。

假設是在學校的管樂團吹薩克斯風，想嘗試看看組重奏的話，就問問看同社團的夥伴們吧！這是可以與各類演奏者享受各種重奏組合的好機會。

如果是去其他型態的團體，有任何組重奏的機會，也不妨問問看。現在日本各地都有業餘愛好者組成的薩克斯風重奏團，一團約20至30人，假設參加這些樂團，再進一步組成更小編制的重奏組合，也是一法。

如果是與有相同音樂喜好的夥伴組成重奏，就再好也不過了。想吹爵士的人與想吹古典樂的人一起的話，可能還真的會很難重奏。不過，假設不得不如此的話，演出或許也會產生獨一無二的性格，這正是玩音樂的有趣之處。不管是喜歡怎樣的音樂、怎樣的演奏，只要能抓住機會、與熱愛樂器的人們多作交流，一定能找到最好的夥伴。

小結　與音樂或演奏喜好相同的人組重奏，樂趣無窮！

77 | 薩克斯風四重奏中各樂器的角色

　　薩克斯風四重奏（Saxophone Quartet），是由高音、中音、次中音與上低音所組成，基本上各自的職責如下：

●**高音薩克斯風（Soprano Saxophone）**

　　擔任高音聲部，比較常吹到主旋律，擁有四重奏內節奏方向與強弱變化的主導地位。

　　在管弦樂團的話就像是第一小提琴、管樂團的話就是單簧管第一部，多數時候主導整體樂曲，提示樂曲進行動態的高低方向，有時也需要演奏情感纖細的獨奏片段。要能與全體豐富的音響一起大聲演奏，也要能掌握細膩度，高音薩克斯風得肩負起主導此雙面個性的角色。

●**中音薩克斯風（Alto Saxophone）**

　　擔任和聲的中音與次中音薩克斯風，是開闊四重奏音響深度的重要聲部。中音多半是負責高音的主旋律和聲，或是演奏相對的副旋律，擔任了控制亮度與擴展深度的角色。不論是溫順柔和的表情，或是製造開心的氛圍，都是由和聲來主導。雖然吹主旋律的時候比高音少很多，但說到四重奏的音色製造師，就是中音薩克斯風了。

●**次中音薩克斯風（Tenor Saxophone）**

　　次中音薩克斯風，多半是擔任聯繫低音與高音旋律之間的渠道。為了吹出美妙的和弦音響，得要下不少工夫，因為次中音的音高，正是影響和弦聽起來是清還是濁的關鍵。

另外次中音其實有滿多時候會吹與高音呼應的獨奏段落，即便是配角，也會有許多令人印象深刻的獨奏。還有，主旋律其實滿多時候都會由次中音開始吹起，也擔任起支撐主旋律的角色。

●上低音薩克斯風（Baritone Saxophone）

擔任低音聲部，肩負音樂基本和弦的流動與節奏變化之責。只要高音與上低音薩克斯風兩支的骨幹認真架好，重奏便可高枕無憂。多半時候是音樂的地基，支撐著全體；關鍵時也會出現極美麗的主旋律段落，有時甚至還會用比次中音還更高的音域來歌唱旋律。作為基石或是吹主旋律，上低音薩克斯風的角色非常多變，要如何對應當中的轉換，也是此聲部的醍醐味。

四重奏的各支樂器，都有演奏主旋律與伴奏的部份，有時裡應、有時外合，角色變換相當頻繁，很少是一直只有主弦律、一直只有伴奏、一直只有襯底長音的曲子。原創曲的話或許還有從頭到尾的角色分配，但如果挑戰改編管弦樂團或是管樂團的大曲目，四支薩克斯風就要負責上至長笛下至低音號，外加小提琴等各種樂器角色，需要各式各樣的演出方式。因此，平常就要對各種樂器一視同仁地欣賞，了解基本特性後，就更容易添加上自己的色彩，進而享受演出。音樂的表現方法無限，光是持續追尋的過程，就魅力萬千。

小結　各樂器的角色皆不斷變換，
激發出魅力所在吧！

來吹重奏吧！

Chapter
8

78 | 負責樂器改變時要注意什麼？

薩克斯風從高音到上低音的演奏法，幾乎都一樣，必須要知道演奏該音域樂器時，最好控制發聲的方式為何。

譬如，吹高音薩克斯風時，由於高音域的音需要在置口法增加壓力，吹嘴含的深度會比較淺一點。

相反地，吹上低音時吹嘴就會含得比較深一點，減弱置口法的力度，更加柔軟一些。

在換負責樂器時，要注意與平常習慣樂器的差別，像是樂器的拿法、吹嘴的含法等。這也不只是重奏時才要注意，不管是在管樂團或是其他場合，薩克斯風滿常碰到要換不同樂器的要求，平常就要好好地吹各音域的樂器，預先了解各項樂器的最佳控制法。

換樂器時，一定會一時感覺不太對勁，建議立刻慢速練習該樂器的全音域音階，並在當中找到能控制全音域的置口法與吐氣量，越早抓到越好。如果只專注在中音域或比較不拿手的地方，有可能會出現錯誤演奏方式等壞習慣，重點是**要用音域最廣的音階練習，並找到相較來說能輕鬆吹奏的位置**。

小結　找到合適置口法，
提早了解容易控制的吹法。

79 | 重奏團長該扮演的角色

若是重奏已組成好幾年，全員都有創造出同一個音樂的氛圍，那麼自然也不太必要去決定是否要有一個團長了。

不過，如果因為互相客氣而在練習時保持沉默，反而浪費了時間，基本上會由高音薩克斯風或是第一部中音薩克斯風的演奏者擔任團長，畢竟他們是最常決定音樂方向與練習進行方式的人。若是重奏團的人數很多的話，得要有人來決定時程跟練習課表等，可說是人數一多就一定要選出團長。

對團長來說，最重要的工作，就是**在該動作的時間點動作**。在研究曲目時提問「這裡要怎麼做呢？」或是直接說「我是這麼想的，大家怎麼想？」等等。如果認為自己是團長，就可以用自己的意思決定所有事情的話，與團員的關係絕對會不好。總之，團長的角色，便是要能找到決定事情的時間點，製作出讓大家暢所欲言、討論意見的氛圍。

最理想的是，透過討論得出的音樂想法，再經由實際演奏而得到實際方向。對於初學的團員，也不只講音樂，像是練習進行方式或是樂器處理等，都要傳達「如果遇到這情況時就該這麼做」等想法。最理想的團長，便是能讓大家都表達意見的人。

小結 團長最理想的是要找到對的時間點，
讓大家都表達意見。

來吹重奏吧！
Chapter
8

80 | 薩克斯風四重奏的推薦曲目

名曲中的難曲不少，但若能成功演奏，喜悅會更上層樓。像是德森克洛斯（Alfred Desenclos）的薩克斯風四重奏、葛拉祖諾夫（Alexander Glazunov）的薩克斯風四重奏、皮耶內（Gabriel Pierné）的薩克斯風四重奏、施密特（Florent Schmitt）的薩克斯風四重奏跟帕斯卡（Claude Pascal）的薩克斯風四重奏都是名作。想更加油一點⋯⋯吹進階曲目的話，李維耶（Jean Rivier）的《莊板與急板》（Grave et Presto）、尚讓兄弟（Faustin and Maurice Jeanjean）的薩克斯風四重奏、桑傑列（Jean-Baptiste Singelée）的四重奏、克萊利斯（Robert Clérisse）的《捉迷藏》（Cache-Cache），以及長生淳的《彗星》（選自《吟遊詩人的行星組曲》）等。若想加點爵士品味、挑戰自我的話，推薦真島俊雄編曲的羅傑斯（Richard Rodgers）《我的最愛》（My Favorite Things），以及由佛斯特（Stephen Foster）歌曲改編的霍肯比（Bill Holcombe）《DOO-DAH組曲》（The Doo-Dah Suite）等。

這十年有豐富的曲目陸續出版，在此介紹不完的精彩曲目多的是。樂曲為了表現出薩克斯風四重奏的華麗性格，會有一定的技術要求，也就是說針對高手所寫的曲目越來越多了。要挑戰這些曲目，得要精通樂器才行。要直接挑戰難曲，或是較易演奏的改編曲（近年有諸多出版），建議兩邊都試試。

 能推薦的曲目太多了！
可以用名曲當作目標，並找比較容易演奏的改編曲演出。

81 依循範本演奏為何？

先把職業樂團的演奏聽個一輪後，可用與自己團喜好相投的演奏當成範本。近年許多出版社在出各種級別的樂譜時，也會附上CD，用這演奏當參考也不錯，有時還會把錄音放上網，方便大家聆聽。

現今日本國內有很多活躍的薩克斯風四重奏，每一個團都擁有屬於自身個性的「顏色」。

我自己參與30年以上的吟遊詩人四重奏，是以「個性與融合」當作團的主題。必然演出學院派的曲子外，亦積極於委託創作新曲或新編等實驗性質的曲目，或是帶有幽默感的個性作品。也出版了相當多的專輯，非常高興並感謝大家的聆聽。有意思的是，不管是哪個團，都是由四支薩克斯風組成，演奏同樣的樂曲，卻能夠展現出各自不同的個性，甚至是吹出完全不同的音樂。譬如我們團四人都個性相當契合，是該合作之處就會立刻到天衣無縫的風格，但如果與單一樂器（如管風琴等）的演奏相比，我們聽起來就像是四人在自由地各說各話了。在聆聽過各種不同的演奏後，找到自己團的方向與喜歡的樣子，確實建立起目標，這也是再次感受薩克斯風寬闊表現力的好機會。

小結 找到自己團的方向與喜歡的樣子，
確實建立目標。

關於須川展也加入的
「吟遊詩人四重奏」

　　我所屬的吟遊詩人四重奏（Trouvère Quartet），是以「個性與融合」當作團的主題，用兼備樂趣與嚴肅音樂的方式展開音樂會，成團至今已30多年。非常感謝從全國各地得到的演出機會，實在是相當幸福。

　　如何能和相同的成員持續合作四重奏，用一句話就能道盡：「要尊重與自己一同演奏的成員。」長年持續下來，彼此的對話已經不只是用語言，更是能用音樂進行對話，也就是進入了「阿吽呼吸」（譯註：日文成語，梵語中「阿」為開口音「a」，「吽」為閉口音「hum」，衍伸為默契好到連呼吸都能同步之意）的境界了。在這之後更把「樂譜中傳達的訊息」加上演奏者的品味，就能完整感受到何謂充滿個性的音樂了。長年如此合作，喜悅更盛無減。

　　即便如此，還是要與團員們交代各種不同的狀況，如此一來，假設要換新團員的話，其他團員才能完整地傳達老團員的意志，讓團的個性延續。大家能做出齊一音樂的重奏團，請各位也一定要挑戰看看。

©島崎信一

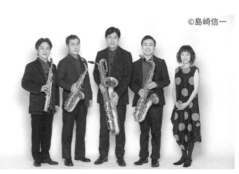

吟遊詩人四重奏：左起為須川展也（高音薩克斯風）、彥坂真一郎（中音薩克斯風）、田中靖人（上低音薩克斯風）、神保佳祐（次中音薩克斯風）、小柳美奈子（鋼琴）

Chapter
9

樂器的
選擇與保養

82 選擇樂器的要點

　　與樂器店聊聊，幸運的話說不定可以選到專業樂手用的樂器。也推薦入手值得信賴的世界知名品牌，像是Selmer、YAMAHA、Buffet Crampon、YANAGISAWA等製造商，都有一定品質保證。

　　有些材質容易發聲，有些則較難吹響，初學者得要放眼未來，把樂器的等級納入考量。重要的是製造商品質的信賴度，技巧精通後，再挑選材質與等級更好的樂器，也頗具樂趣。

　　挑選重點在於樂器是否調校得宜。有時店頭裡的樂器，即便只是放在盒子裡展示，時間一久，調校就會完全走調。要認真確認並試吹出全部的音，尤其是低音聲部是否容易發聲。

　　現在是可以輕易網購樂器的時代了，不過，最好還是找信賴的老師、前輩或是朋友們一起，到信譽良好的樂器店中諮詢，實際試吹後再買。為何這麼建議？因為比起購買樂器，售後服務更加重要，樂器不可能一直維持在新買的狀態，需要定期檢查、調整與修理等，最好能找到能長久來往、值得信賴的樂器店。

小結 **挑選值得信賴的廠牌，
並在樂器店實體試吹。**

83 | 吹嘴選擇法

　　吹嘴，是讓演奏者能將樂器吹飽的連接點。

　　吹嘴背面的左右各有一條側緣（Side Rail），
簧片會放置其中並用束圈固定，這裡**若是無法**
「完全密合」的話就會漏氣，吹不出好聲音。各
個吹嘴有不同差異，側緣的差別非常細微，選擇
時最好不是用眼睛看，而是直接吹吹看。在店裡

吹嘴

可以要求試用好幾個不同的吹嘴，一個一個吹看看，謹慎地嘗試
各種送氣方式，挑選不會難發聲的那個吹嘴吧！

　　請盡可能試吹大量的吹嘴，從中選出適合的那個吧！我的
話，是用Selmer牌的S90-170吹嘴為主。

　　用手掌把頸管與樂器之間的連接部分塞起來，放好簧片後，
含著吹嘴試著吸氣。（請參考照
片）若是會有吸到真空的感覺、嘴
巴不得不打開的話，就是簧片與吹
嘴之間有緊密接合的好狀態，此吹
嘴就是好聲音的極佳選擇。

樂器的選擇與保養

Chapter
9

　　小
　　結

試吹各式吹嘴，
確認與簧片之間的密合狀態。

84 | 束圈選擇法

　　束圈是固定吹嘴跟簧片的道具。全世界有許多束圈製造商，有金屬、皮革、布類等各異材質，形狀也是五花八門，都會影響音色。

　　一般來說，金屬材質的束圈比較好發聲。由於能夠很扎實地套住吹嘴跟簧片、密合度很高，聲音輪廓清晰可聞。皮革製或布製束圈則多半會有較柔和的聲音，但這也和吹嘴與簧片的組合息息相關，不可單憑束圈一概而論。

　　選擇束圈的第一要點是，能否讓吹嘴**和簧片嚴實固定**。另外，與簧片的接觸處，如有不同的振動方式，也會讓聲音聽起來不同，需要自問：「想發出怎樣的聲音？」最近主流的束圈，是不鎖在簧片處的上方固定式（螺絲擺在吹嘴的前方）。我的話則是一直都採「哈里森式」（HARRISON Type）：用有點厚度的金屬材質，認真用螺絲鎖緊吹嘴前方的兩處。

　　最重要的是，吹的時候要使用自己的耳朵，聽聽看自己的聲音是否感動人心。跟選吹嘴一樣，在樂器店裡好好試吹，研究吹奏的舒適度與音響的優劣，認真挑選。

束圈能讓簧片固定確實。
有許多材質可供選擇。

85 | 吊帶選擇法

　　傳統式的吊帶，是有點像皮帶的形狀，掛在脖子上吊著樂器。薩克斯風重量頗重，長時間吹奏的話對脖子負擔不小，要注意身體可能會因此疼痛（特別是還在成長期的學生）。

　　現在有很多減輕脖子負擔的吊帶，我用的「BREATHTAKING」牌，就是能讓重量「逃去」肩膀等處的設計，對脖子的負擔很少，長時間演奏也不易疲憊。

　　若需要長時間吹薩克斯風，想保持正確姿勢與健康的身體狀態的話，**千萬不可輕忽吊帶的重要性**。另外，直掛脖子的吊帶和讓重量分散到肩膀等處的吊帶，兩者使用時含吹嘴的角度會有細微差異，聲音聽起來也會不一樣。

　　掛在樂器上的吊帶吊勾，如果是金屬材質的話，由於樂器也是金屬製，便容易摩擦損傷，某天如果斷掉而讓樂器掉落可就出大事了。盡量避免用金屬製的吊勾，好好找要用何種連接材質。

　　不過比起材質，吊帶更重要的關鍵，還是如何減輕拿樂器對身體造成的負擔，這選擇也會改變聲音。能減輕身體負擔的吊帶有很多種類，實際試過後，選擇最適合自己的吧！

樂器的選擇與保養

Chapter
9

小結　　選擇能減輕身體負擔，最適合自己的吊帶。

86 好吹簧片選擇法

　　打開一盒簧片後，就拿個好幾片出來吹吹看吧！當中可能有太硬而不好發聲的，也可能有太軟而讓聲音散掉的，這些簧片都很可惜地「沒中獎」。選定吹起來觸感好的那幾片，練習時使用；簧片如果水份多到變得有點透明，就暫時不要再吹。可以用好幾片輪流吹，大概兩到三天就能讓簧片狀態安定下來，這樣的過程就稱為「養簧片」。

　　狀態安定的簧片就先收起來，之後再養其他簧片。使用這些簧片不斷練習後，就可以從中區分出「上等」、「中上」、「中下」等不同等級的狀態，最後分出哪些是練習用，哪些是正式演出用。

　　簧片每日都會有變化，根據天氣或濕度的不同，狀態皆會改變。狀態不安定的話，自然也無法好吹。「這片容易吹破音」、「這片會有很多雜音」等簧片的特徵，需要累積與許多簧片交手的經驗，才能自行判斷。吹不出自己理想聲音的簧片，或是光發聲就讓人疲累的簧片當然不合格，稍微多用點力聲音就會爆掉的簧片也無法使用；即便是輕輕吹就很好吹的簧片，也有可能只能吹不需要技巧的音。挑出好吹的簧片，以及如何培養好吹的簧片，**只能靠經驗累積**。最佳情況就是用好幾片輪流吹藉此來培養簧片。

小結　簧片狀態很善變，
　　　選出觸感好的來培養。

87 好吹簧片的削片法與保存法

　　培養簧片的過程裡，有時**可以進行「削片」的應急處理**。有些簧片背面感覺粗粗的，是因為纖維糾纏不清、容易漏氣，可以用砂紙來磨平。

　　另外分享一個秘訣：在正式上場前，可以用砂紙稍微斜斜地磨掉簧片的底部（請參見插圖）。吹的時候如果感覺簧片反應變差，吹起來很硬，可以用砂紙將簧片底部磨出淺淺的斜面，就能讓簧片狀態起死回生。但是，如果不小心削太多，簧片反而會報銷，請小心注意。削的程度真的要很小很小，大概是快

簧片

用擦的方式稍微磨掉一點底部

要有點磨出粉但又不會真的磨出來的感覺，砂紙用中等程度的號數即可。一口氣磨過頭的簧片，狀態是無法回頭的！

　　不過，如果是想要「把不好吹的簧片變好吹」的話，就不太容易用削片達成了。特別是，簧片最重要的振動處，不太可能稍微一弄就可以變好。簧片的本質是植物，原本就有很大的個體差異性。遇到好的簧片，完全是靠運氣。

　　接下來談談保存方法，我的話，隨時都會在簧片盒裡放入幾片簧片。只要不把簧片盒擺在過熱或是陽光直射的地方、溫度不會變化過大，並且放到樂器盒裡的話，簧片盒裡的簧片就比較不容易受到周圍環境影響。練習時用好幾片輪流吹的話，也可隨時備著。如果長時間都只吹同一片簧片，水份過多會讓簧片容易變

樂器的選擇與保養

Chapter
9

質，狀態也不易保持，在簧片前
端變成有點透明之前，就換別片吹
吧！

關於簧片保存，還有一件特別
要注意的事：在休息時間或是合奏
中長時間等待的時候，常看到不用
吹嘴蓋的人，此時簧片會極速與空
氣接觸而乾燥變質，振動部分甚至
會皺掉。如此一來不只是簧片壽
命會縮短，更有可能直接吹不出聲

簧片盒中隨時都要備好幾枚簧
片。（須川個人物品）

音。暫時不吹樂器時，一定要蓋上吹嘴，避免過度乾燥。簧片最
大的傷害，便是極速變得乾燥，一定要注意避免。另外，在好幾
枚簧片中選擇好吹的簧片時，若是全部都在乾掉的狀態，就吹入
一些水、稍微加濕，讓全部簧片都在同樣的狀態，才好一口氣進
行試吹挑選。

小結 「削片」可以做為應急處理。
注意不要讓簧片極速乾燥。

88 | 簧片乾掉時的處理方法

在曲目間等較長的休息處時，簧片有可能會乾掉。如果在較長休止後有獨奏要吹的話，我會把原本不要讓下唇太痛而墊在下排牙齒前的折疊吸油面紙，當成蓋子般先貼在簧片上保濕。如果只用吹嘴蓋也是可以防止極速乾燥，別忘記蓋上。

最近，越來越多人的關注塑膠簧片。我印象中最早是加拿大發明的，該國由於冬天氣溫又低又冷，室內必須長期開著空調，乾燥度不是普通地高。如此環境下演奏，簧片在沒吹的情況下，加蓋時間根本追不上乾燥的速度，一瞬間就會乾掉。就是有這種簧片會隨時無法使用的經驗，他們才會研究開發出塑膠簧片吧！

塑膠簧片價格稍貴，但如果找到好用的話，對演奏頗有幫助。然而，有時根本還沒碰到就會裂開，要隨時有預備品。塑膠簧片一個個都有些微的個體差異，得謹慎選擇；雖然粗魯收拾塑膠簧片也不易損壞，還是要好好地對待。另外，與植物材質簧片吹起來的感覺也不同，塑膠簧片有適合的發聲方法，使用時也要練習抓住演奏感覺。

樂器的選擇與保養

Chapter
9

小結　**要經常仔細地蓋上吹嘴。**

89 練習後的樂器保養

最重要的就是要清除水份。對樂器來說最恐怖的事情，就是皮墊上還殘有水份。只要吹樂器，怎樣都會有水份留在皮墊上，若是皮墊內充滿了水份，就會膨脹變形，進而讓按鍵裝置失衡、無法完全塞住音孔，音也吹不出來。因此，練習時手邊要隨時備有擦拭布或是吸水紙，再小也要將皮墊上的水份擦乾。另外，還有能穿過樂器管體、清除內部水份的通條布，練習完後最好也要認真用上幾次，把內部水份清乾淨。練習時如果發現低音比之前更難發聲的話，趕快送去給維修師檢查看看吧！

吹嘴的話，在卸下簧片與束圈後，也可以用通條布輕輕擦拭。如果太頻繁的話有可能會讓吹嘴變形，可別通過頭了！簧片的話，確實收入簧片盒即可。

至於是否要把樂器表面擦得亮晶晶，就是個人喜好了。倒是按鍵間會跑入灰塵或小雜質，阻礙按鍵靈敏度，時不時就要用棉花棒等小工具進行清潔。但樂器構造相當纖細，要細心不要碰到彈簧等小部件，保養若變破壞，可就欲哭無淚了，千萬注意啊！如果覺得自己弄不保險的話，就送去給樂器店檢修吧！

小結 皮墊為主，首要把水份擦乾。

90 ｜ 樂器該定期檢查

　　我大概一個月會去一次樂器店，找自己信賴的維修師檢查樂器。薩克斯風的皮墊狀態很容易不穩，只要出現一點點空隙，就有可能吹不出聲音。為了防範未來出現重大意外，定期檢查便不可少。

　　檢查可依照吹奏頻率調整，但可行的話至少2到3個月檢查一下，有困難的話最少也半年一次。若能定期檢查，樂器壽命也會變長。

　　如果想說自己也可以檢修樂器，用外行人觀點在那邊東摸西摸的話，反而容易造成反效果。樂器狀態每天都有可能不同，最好還是找到自己信賴的專業維修師進行檢查。

　　在全心全意練習的狀態下，還是無法完美發聲，或是抓不到音高等問題，可以合理推測是樂器出了狀況。我認為大概有7成左右是因為自己還不夠努力，但有3成機會真的能懷疑樂器狀態。若用了狀態有問題的樂器、必須要使力才能發聲的話，也有可能會養成壞習慣，未來便很難修正。隨時讓樂器保持最佳狀態來練習，也是通往精通之道的捷徑。

樂器的選擇與保養

Chapter
9

小結　找到自己信賴的維修師，
2 至 3 個月做一次定期檢查。

91 │ 樂器出問題後的維修

　　沒人知道樂器何時會出問題。每天練習時都要注意樂器的狀態，才不會面臨突然壞掉的窘境。只要每天都吹一下樂器，一定都會有感受到細微變化的敏感度。如果是偶爾才吹的人，就半年去一次樂器店檢查狀態吧！事前就預測可能會出問題的地方，認真進行維修，這樣一來，就能防止大多數的突發事故。

　　我有一次與管弦樂團合作，演到一半突然有一個彈簧斷了，導致吹到「Do」跟「升Do」之類的音就會跑出嗶嗶聲，相當不好意思。遇到這種情況，當下實在也是做不了什麼補救啊！其實在那場演出之前，我就有覺得樂器哪裡按起來跟平常不太一樣的感覺，而且低音似乎也很難吹……。當然，我在這之後立刻就去把彈簧全數換新了，也學到了如果有任何出問題的前兆，都不能忽略，真是寶貴的一課。

　　之後某一天，練習時覺得某個鍵怎麼按就是不太容易歸位，到樂器店給維修師一看，果然是某個彈簧在斷裂邊緣了！另外，如果在氣溫很低的房間內急速吹樂器的話，皮墊可能會膨脹而讓按鍵的觸感與以往不同，這時請用吸水紙把水份徹底吸乾淨並稍事休息，就可以避免大麻煩。隨時注意環境變化，也相當重要。

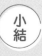 **小結** 問題前兆出現時請勿輕忽！

Chapter

10

不可不知的
薩克斯風知識

92 | 音樂符號是什麼？

　　樂譜上除了音符外，也寫了很多的記號與文字（音樂術語）。在看譜演奏音樂時，不只是讀音符，更要吸收並表現這些文字跟記號的內容。養成從各式各類的書寫記號中進行想像的能力，就是能端出好演奏的訣竅。

　　多數的音樂術語都是義大利文。坊間有出音樂術語的書，最近用智慧型手機也能立刻查到意思，養成看到不懂的文字，就立刻查意思的習慣吧！

　　還有，如果只實現字面意思，還是會有不足。譬如「 f 」（forte）的意思是「強」，這個「強」就有各種各樣的意義，像是「厚實地強」還是「激烈地強」等等。「 p 」（piano）也不只是「弱」，是柔弱的，還是溫和的，要能想像出各式各樣「弱」的形態。

　　為了養成這種想像力，首先要**能抓到大致上的印象，吹出旋律並感受，最重要的是當中出現的靈光乍現**。不能忽略每一個音樂記號，認真查出意思，再從中發揮想像力。「這裡是怎樣的

速度相關的音樂術語

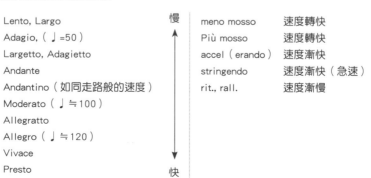

Lento, Largo	慢	meno mosso	速度轉快
Adagio,（♩=50）	↑	Più mosso	速度轉快
Largetto, Adagietto		accel（erando）	速度漸快
Andante		stringendo	速度漸快（急速）
Andantino（如同走路般的速度）		rit., rall.	速度漸慢
Moderato（♩≒100）			
Allegratto			
Allegro（♩≒120）			
Vivace			
Presto	快		

強？」、「這裡要做怎樣的漸強？」等，養成提前思考的習慣，就能比其他人更快養成豐富的表現力。

強度相關的音樂術語

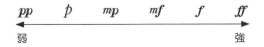

pp	p	mp	mf	f	ff
弱					強

Smorzando, caland, Perdendosi, morendo	漸慢且漸弱
Allargando	漸慢且漸強
sfz（sforzando）、*rfz*（rinforzato）、<、∧	突強

表情相關的音樂術語（大概意思）

agitato	激動的
amabile	甜美的；可愛的
animato — con anima	生氣蓬勃的；精神煥發的（帶有漸快感）
appassionato	熱情的
arioso	似詠唱調
brillante	華麗的；燦爛的
con brio	有精神的
cantabile	如歌的
capriccioso	奇想的；隨想的；頑皮的；搞怪的
comodo — commodo	悠閒的；舒適的
cédez	變柔和（並漸慢）
dolce	溫柔的；甜美的；親切的；柔和的（充滿愛的）
dolente	憂愁的；陰鬱的；痛苦的
elegante	高雅的
energico	有力的（加上氣勢的）
espressivo — con espressione	富有表情的
con fuoco	非常火熱的

giocoso	滑稽的；玩笑的
grandioso	宏偉的；壯大的
grave	莊重的，低沉的
grazioso	仁慈的；優美的；優雅的
lamentabile — lamentoso	悲傷的（帶有哀傷感）
leggiero	輕巧的
maestoso	莊嚴的；雄偉的
misterioso	神秘的
con moto	速度略快
passionate	熱情的
pastorale	田園曲風的
pesante	沉重的
placere	隨意的
risoluto	決然的；堅定的；果決的
scherzando	玩笑的；詼諧的
semplice	單純的

（譯註：表情符號部分主要參考「國家教育研究院雙語詞彙、學術名詞暨辭書資訊網」之中譯）

不可不知的薩克斯風知識

Chapter
10

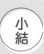

小結　從音樂記號發揮想像力，養成豐富的表現力。

93 │ 薩克斯風的歷史 1

薩克斯風是比利時樂器發明家阿道夫・薩克斯於1840年代提案設計、1846年取得執照製造的樂器。一開始是想發明兼具木管與銅管各自優點的樂器,並且能提供軍樂隊在戶外演奏時使用。然而,由於專利爭議等多項問題,被一部分人稱作「惡魔的樂器」,甚至被禁止在教堂裡演奏,傷害重大。因此,當時法國或英國的軍樂隊中已接受使用薩克斯風,德國軍樂隊卻完全不用。

阿道夫在發明薩克斯風後,也介紹此項樂器給當時的作曲家,因此像白遼士跟比才等音樂家,直接在自己的作品中採用。首次使用薩克斯風的管弦樂曲,正是比才《阿萊城姑娘》組曲的中音薩克斯風聲部,現在依然很常演出。

薩克斯風問世的時代,正好走到19世紀與20世紀之交,當時的管樂器演奏家,都把心血專注投入在演出快速華麗的樂句,以擴獲觀眾的心,也就是所謂「炫技名家的時代」。對於難以打入古典樂完備編制的薩克斯風來說,這個流行快速演奏的時代,新登場的薩克斯風擁有輕便流利的優點,活化此點的眾多華麗曲目隨之誕生。然而,這時幾乎沒什麼人知道薩克斯風這項樂器,演奏的人也不多。

小結

在 19 世紀與 20 世紀之交,
薩克斯風是小眾樂器。

94 | 薩克斯風的歷史 2

　　在歐洲一直沒什麼知名度的薩克斯風，進入20世紀後，由於價格變得容易入手，隨船運流入美國，情況也隨之轉變。比起其他管樂器，薩克斯風較容易發聲、運指也簡單，被當時美國正流行的音樂「迪克西蘭」（Dixieland）所採用，迪克西蘭日後也進化為爵士樂，這項新音樂（爵士）就也多半使用薩克斯風了。爵士樂正好趕上黑膠唱片及廣播等新媒體興起的時代，不只美國，全世界都流行了起來，同時也讓薩克斯風聞名世界。至今薩克斯風已經是爵士樂界不可或缺的樂器了，不斷產生了許多的名家與名演。

　　另一方面，在20世紀初的古典樂界，沒什麼人知道薩克斯風此樂器。阿道夫・薩克斯退休前，還有在巴黎音樂院開設世界唯一的薩克斯風課程，等阿道夫卸下教授職後，就沒有正式課程了。之後要到1930年代左右，因為爵士樂從美國傳到全世界、擁有高人氣後，古典樂作曲家才開始注意到了薩克斯風的魅力。這時的代表曲目有雅克・伊貝爾（Jacques Ibert）的《為中音薩克斯風與11項樂器所寫的室內小協奏曲》，以及葛拉祖諾夫的薩克斯風協奏曲等。

不可不知的薩克斯風知識

Chapter
10

小
結

與爵士一同成長，遠播世界的薩克斯風
也隨之提高了知名度。

95 │ 偉大的薩克斯風演奏家

　　薩克斯風歷史上不可不提的人物有：擔任法國禁衛軍管樂團
（Orchestre d'harmonie de la Garde républicaine）首席的馬
歇・穆勒（Marcel Mule），他是吸收爵士的抖音技巧、引進古
典樂世界的偉大名家，產生極大影響，並催生了許多作品。另一
位名家則是德國的席嘉・拉瑟（Sigurd Raschèr），他委託了許
多著名作曲家為薩克斯風寫作，創作出眾多名曲。由於這兩位的
功績，薩克斯風的勢力才得以在20世紀一舉擴大。

　　爵士界的話，演奏先驅是來自紐奧良、同時也吹單簧管的
席尼・貝雪（Sidney Bechet），因為他的演奏，薩克斯風才
為爵士所用。之後，由於活躍於全世界娛樂圈的魯迪・維多夫
（Rudy Wiedoeft），熱愛薩克斯風的聽眾越來越廣。還有像是
查理・帕克（Charlie Parker）等天才巨匠們，將爵士薩克斯風
的地位提升到了藝術境界。

　　日本的話，首位擔任東京藝術大學薩克斯風組教授的阪口新
老師，可說是日本古典薩克斯風之父。阪口老師原本是主修大提
琴，在聽到穆勒的唱片後完全傾心，改吹薩克斯風。他也與穆勒
長年通信，將許多薩克斯風的資訊與各式曲目介紹給日本音樂
界，為現在日本的薩克斯風界打下基礎。

古典薩克斯風
是從穆勒與拉瑟兩位名家開始的。

小
結

96 古典樂裡薩克斯風扮演何種角色？

薩克斯風的古典樂舞台相當多樣：有無伴奏形式的單純獨奏，有鋼琴伴奏的獨奏，還有跟吉他、管風琴或弦樂器等一起演奏的獨奏，獨奏是演奏者最能表現各自獨特個性的形式。另外，有全由薩克斯風組成的重奏形式，以薩克斯風四重奏最具代表性，還有「木管五重奏＋薩克斯風」等，與各種管樂器混合起來的重奏編制。

再來，說起擔任要角的話，就是管樂團了吧！薩克斯風不但常備四部編制（兩部中音、一部次中音、一部上低音），有些曲目還會要求加入高音或是低音薩克斯風。

管弦樂團則是薩克斯風誕生以前就建立起的形式，誕生後也很少有作曲家知道，不會在19世紀末以前的作品出現。自比才的《阿萊城姑娘》引進後，20世紀起有許多曲目使用薩克斯風編制，像是拉威爾《波麗露》、穆索斯基作曲－拉威爾編曲《展覽會之畫》、哈查都量《蓋雅涅》（Gayane）、普羅高菲夫《羅密歐與茱麗葉》等，至今仍是經常演奏的極受歡迎曲目，還有用在美國作曲家蓋希文《藍色狂想曲》跟《一個美國人在巴黎》，以及伯恩斯坦《西城故事》，也都是常演出的作品。現在來看，表現力豐富的薩克斯風，在古典樂正是展示「多樣性」的美妙存在。

不可不知的薩克斯風知識

Chapter
10

小結　薩克斯風是能活化「多樣性」，
存在感強烈的樂器。

97 | 教本推薦

練習薩克斯風的必備教本，有以練習曲與音階為主的教本，還有包括樂器握法、運指法以及簡單練習曲的綜合型教本，有各種種類與切入角度的選擇。

才剛入手樂器的初學者，找一本綜合型教本，從頭到尾學起來吧！我會推薦一代名師大室勇一所寫的《薩克斯風教本》（DoReMi出版），對日本的初學者來說是最好的教本，因為都是用日文寫成，容易理解。

與此同時，也最好一開始就進行音階練習，可用《薩克斯風訓練書》（音樂之友）來練。一開始很難練好全部音域，先從能做到的練習即可。

在這些基礎之後，古典薩克斯風最根本的起始教本，便是拉庫爾《50首薩克斯風練習曲》第一冊與第二冊（BILLAUDOT）[*1]，練習曲是能讓人習得表現力的重要方法，我常說：「要能精通技術，就要常吹自己喜歡的曲子。」由於追求薩克斯風的表現力，練習曲中就有很多很棒的旋律。

想要鍛鍊運指彈性與演奏技法的話，就一併練習克洛澤（Hyacinthe Klose）《25日練習》（Alphonse Leduc）[*2]，初學者也可以每天都用這程度的教本來練習。

目標更高的人，推薦使用《根據貝畢格作品改寫的18首練習曲》（Alphonse Leduc）[*3]、《根據特夏克作品改寫的每日練習》（Alphonse Leduc）[*4]、《多種練習曲》（Alphonse Leduc）[*5]等。

對想要考大學音樂系或是以專業演奏家為目標的人，最重要

的綜合教本是《根據費林作品改寫的48首練習曲》（Alphonse Leduc）[*6]，使用此練習曲後，不止能學到技術，更能學到演奏的歌唱方式。

在這之外，還有我監修的各種小品集（De Haske）[*7]，收錄了從初學者到精通者等各種程度的大量作品，可以好好練習樂器的歌唱方式與斷樂句法。

現在的薩克斯風教本跟練習曲，從初級開始就有許多優秀的出版品，當中一定能找到與自身程度相合的教本，或是令人想吹奏與玩味的練習曲，請務必到樂器店或是書店樂譜區仔細看看。

｜本條目介紹教本的完整名稱

*1 Guy LACOUR : 50 ETUDES FACILES ET PROGRESSIVES (Editions Gerard Billaudot)

*2 KLOSE : 25 EXERCICES JOURNALIERS SAXOPHONE (Editions Alphonse Leduc)

*3 MULE, Marcel : 18 Exercices ou Etudes d'apres Berbiguier (Editions Alphonse Leduc)

*4 MULE, Marcel : Exercices Journaliers d'apres Terschack (Editions Alphonse Leduc)

*5 MULE, Marcel : ETUDES VARIEES DANS TOUTES LES TONALITES (Editions Alphonse Leduc)

*6 MULE, Marcel : 48 ETUDES D APRES FERLING (NVLLE ED.AUGMENT.DE 12 ETUDES NOUVELLES) SAXOPHONE (Editions Alphonse Leduc)

*7 The Classical Collection / Bel Canto / Recital Album / Concert Studies, etc. (De Haske Muziekuitgave Bv.)

小結 選擇與自身程度相合的教本最有效。

98 │ 不可不知的薩克斯風曲目

為薩克斯風所寫的曲子,古典樂領域就有獨奏、重奏、協奏曲與奏鳴曲等大量作品。即便只是一、兩個樂句也好,希望大家都能從中找到覺得親近可吹的內容。

一定要認識的招牌作品為伊貝爾(Jacques Ibert)《為中音薩克斯風與11項樂器所寫的室內小協奏曲》、葛拉祖諾夫(Alexander Glazunov)的薩克斯風協奏曲,跟德森克洛斯(Alfred Desenclos)《前奏曲、柔聲曲與終曲》(Prélude, Cantilène et Finale),這三首在音樂史上是舉足輕重的作品。

接下來要知道的是德布西《為中音薩克斯風與管弦樂團所作的狂想曲》,德布西其實來不及寫完此曲就離世了,由他的弟子杜卡斯(Jean Roger-Ducasse)補遺完成。杜卡斯除了管弦樂團伴奏版外,也作了鋼琴伴奏版。由於此曲薩克斯風演奏的部分實在不多,有很多後人的加料改編版。

再來,薩克斯風四重奏裡不可不知的作品,有德森克洛斯的薩克斯風四重奏、葛拉祖諾夫的薩克斯風四重奏、施密特(Florent Schmitt)的薩克斯風四重奏跟李維耶(Jean Rivier)的薩克斯風四重奏。

除此之外,獨奏的作品多如牛毛,其一就是已有許多世界級薩克斯風家演奏,並在眾多國際大賽中列為指定曲的吉松隆《絨毛鳥奏鳴曲》(Fuzzy Bird Sonata)。這是我委託吉松先生創作的曲子,相當開心它現在已經是薩克斯風界的標準曲目。這邊講的曲子,都是專業演奏家或是以專業為目標的學習者之必備曲,非專業的人也務必聽熟它們。

還有，以丹尼索夫（Edison Denisov）的奏鳴曲跟使用特殊奏法的勞巴（Christian Lauba）練習曲為首，當代曲目數量極多。以歷史角度來看，薩克斯風依然是很新的樂器，現在還是不斷地產生名曲。許多演奏家會在獨奏會上演出這些曲子，並且收錄在CD裡，絕對要多聽聽，說不定會意外發現：「竟然還能這樣演奏啊！」

　　管樂團的話，里德（Alfred Reed）的敘事曲（Ballade for Alto Saxophone）相當有名，薩克斯風表現活躍。還有一樣是由我委託創作的作品：真島俊夫《鳥》協奏曲的第二樂章〈海鷗〉，是連高中生都能挑戰演奏的優美樂曲。

　　另外，石川亮太所寫的《日本民謠狂想曲》，有鋼琴版與管樂團版。當中薩克斯風有很難的高音段落，請按下八度鍵，用心琢磨吧！

　　這些之外，多的是流行樂的曲子：《往日情懷》（The Way We Were）主題曲是管樂團必吹曲中的必吹曲，木匠兄妹（Carpenters）的《I Need To Be In Love》則是比較容易演奏的曲子。

　　曲目太多了，在這邊介紹不完。多聽專業演奏家的演出，讓自己的理想目標更多更遠。大家都從一兩句開始，嘗試挑戰喜歡的曲目吧！如此便能增進技巧，並且更加愛上樂器。

 小結　名曲多元又多量，從一兩句開始挑戰！

99 成年才開始學薩克斯風來得及嗎？

　　我認為完全不需在意開始學習的年齡，有了年紀後，不管要開始什麼事，都一定需要勇氣跟耐心。真心喜愛樂器的話，就不會覺得一兩天就能一口氣變厲害，不焦急地認真學習，一定會水到渠成。有了新的興趣時，每天花一點點時間，才能長期培養——成年人反而更能懂這樣的樂趣。到成人音樂教室接受老師的指導也可以，用像這本書一樣的教本練習也不錯，只要自己保持一心學習，精通樂器之路也會展開。

　　對於成年才開始學習薩克斯風的人，我只有一個重點要叮嚀：即便想要很帥氣地吹一些旋律，還是請先練習正確表現出樂譜上的節奏吧！重要的是要記住指法的變化動作，更要先把節奏認真數好。搭配節拍器，從慢速開始練習到正確節奏。若是一直想著指法動作的話，節奏就會變得模糊不清，也無法俐落演奏。尤其我聽說上了年紀後，比較難算附點拍子，第1拍跟第2拍之間被稱為「反拍」的部分，認真抓住節奏感，就會越練越好。乍看下很簡單的節奏也別輕忽，認真徹底練習，就能自然完成抑揚頓挫分明的演奏了。

小結 即便有一定年紀，認真練習也一定能精通！

100 課程種類繁多，要如何選擇？

開始學樂器時，我認為最好還是上一對一的課程，才能得到完全針對自己的建議。但如果是容易害羞或緊張的人，用團體課和別人一起精進，也是不錯的方式。音樂教室的話，會先設定好時間跟課程，省去不少工夫，能幫忙製造出「與音樂一同生活」的感覺，選擇適合自己的方式來學習吧！

隨著世界進步，課程的形式也有所進化。使用線上系統，不論在世界何地都能上課，或許會成為未來課程的新型態樣貌吧！不過，像是薩克斯風這種需要當場聽聲響的樂器，不禁懷疑只用線上課程真的足夠嗎？但線上能做到的事情越來越多了，大家使用時間的方式也變得多樣化，越來越需要善用時間。利用線上或錄音方式，得到別人意見而有所成長，到一定程度後再上面對面的課程精進，或許這樣子的合併利用，在未來才是王道。

隨著科技發展，生活變得更便利，很多事情都越來越容易達成。但演奏樂器是「要花時間與努力」的事，獲得成就感之餘，也會有失敗時的後悔，也就是說，是能有身而為人的具體感受。好好使用各種工具，樂在其中並邁向精通之道，應該是最棒的一件事了！

不可不知的薩克斯風知識

Chapter 10

小結 **利用各種便利工具，快樂地精通樂器！**

須川展也祕傳！簧片起死回生法

　　若有濕過頭而反應變鈍的簧片，我其實有讓它起死回生的方法……

　　以前我曾經在百元商店，買到風量很少、沒什麼功用的吹風機。用這種吹風機的微風對著簧片吹，就能讓它慢慢變乾。若是經過長時間的練習，之後還接著要正式上場的話，簧片會因為飽含水分而變得有點透明狀態，這樣繼續吹下去，簧片反應會變差。放乾的話，下次使用又無法回到原本狀態，恐怕是因為簧片內的纖維被水分充滿到產生質變的緣故吧！

　　有一次，練習太久了，簧片變得有點這樣子的狀態，我就試了一下，用這個百元商店的吹風機把它吹乾，似乎就不會讓纖維擴張，簧片回到了原本狀態而復活，在這之後也有多次因此方式得救。簧片太濕的話，高音容易吹不上去，真困擾的話就用這方法吧！

　　但是，如果風太強的話，簧片一下子就會乾掉，前段立刻會變皺，反而狀態更糟糕，也是發生過不少次這樣的情況呢！失敗為成功之母，風口要拿得遠一點……大概是像在烤雞肉串般的適度距離般認真燒烤吧……（笑）注意不要太乾，入口濕潤度要剛剛好！

結　語

　　我吹薩克斯風很長一段時間，也有很多演奏與教學的舞台，這段日子中支撐我繼續下去的，就是前來聆聽的聽眾們的拍手聲，以及前來學習的學生們的笑容。

　　至今我還是很愛音樂、很愛薩克斯風，每天都很純粹地想「要吹出好的聲音！」而不斷練習。練習當然有很辛苦的地方，但同時間能夠沉浸在喜歡的事物，又感覺很幸福。為了正式演出的練習固然重要，不過單純想吹樂器、想發出好的聲音的基礎練習，也是令我享受不已。

　　樂器可以說是為了要聽的人而練習，但更可以說是為了自身喜悅而練習。最終能到舞台上演奏，與演出夥伴及聽眾能夠共有這段成果，更讓人感到幸福。我最近常有這樣的感觸：與其他人親身接觸、共同享受一起努力的喜悅，這不就是人類「生存的意義」所在嗎？對於為了這個目標而前進的各位，假設這本書能帶來一些幫助，我將由衷感到幸福。

　　最後，要對負責取材與執筆的音樂作家大久保由紀小姐、給我許多演奏法意見的薩克斯風家住谷美帆小姐，以及幫助此書製作完成的各方人士，獻上我最深的感謝。

須川展也

此為薩克斯風的指法表，請務必參考。

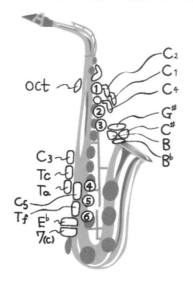

oct

C₂
C₁
C₄
G#
C#
B
B♭

C₃
Tc
Ta
C₅
Tf
E♭
7(c)

● 按住按鍵　　○ 放開按鍵

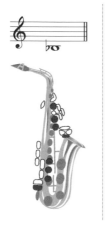 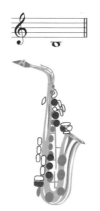 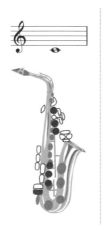 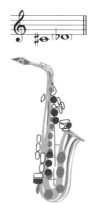

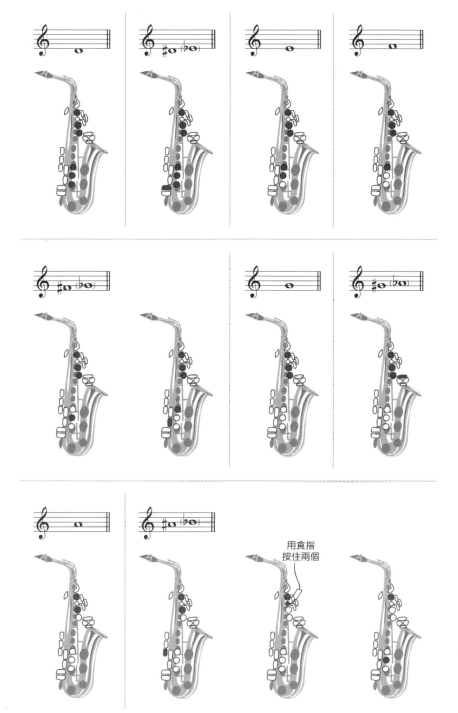

用食指
按住兩個

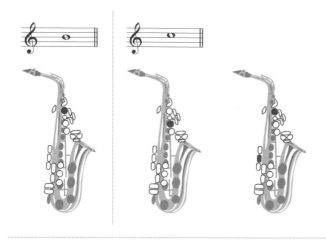

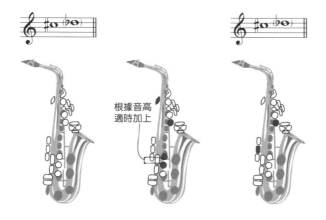

根據音高
適時加上

(c₃)

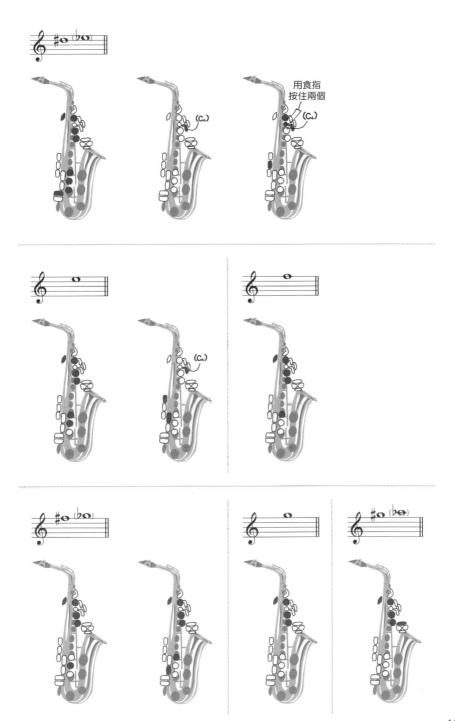

用食指
按住兩個

(C₄)

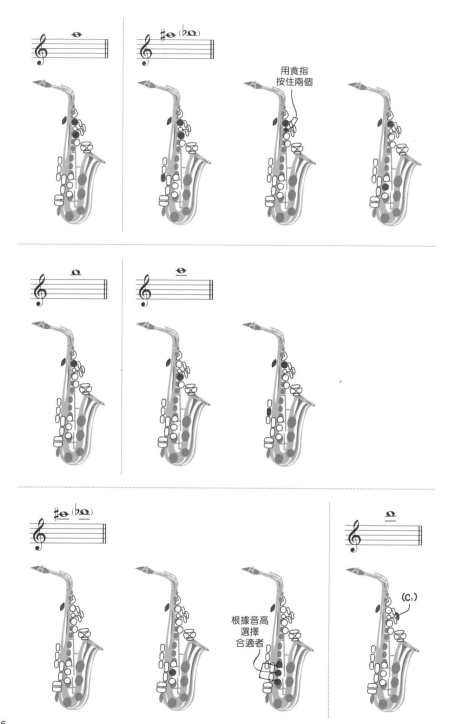

用食指
按住兩個

根據音高
選擇
合適者

(c₁)

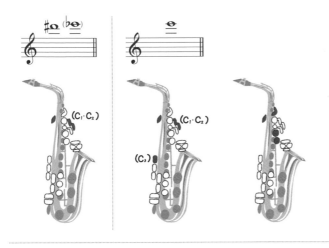

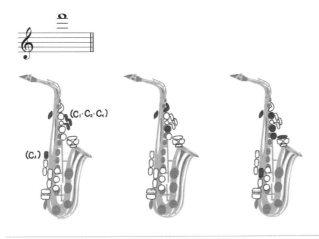

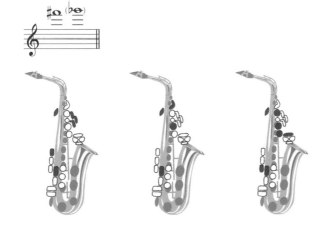

超高音
指法範例

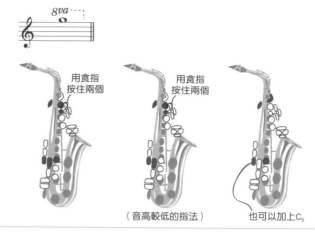

用食指
按住兩個

用食指
按住兩個

（音高較低的指法）

也可以加上C₅

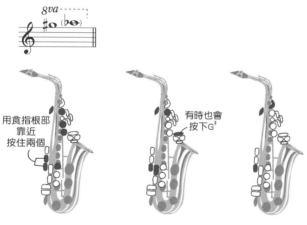

用食指根部
靠近
按住兩個

有時也會
按下G♯

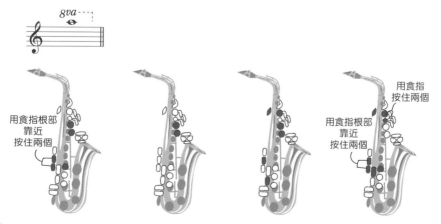

用食指根部
靠近
按住兩個

用食指
按住兩個

用食指根部
靠近
按住兩個

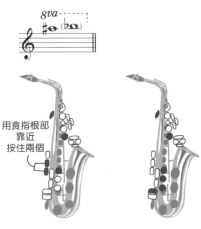

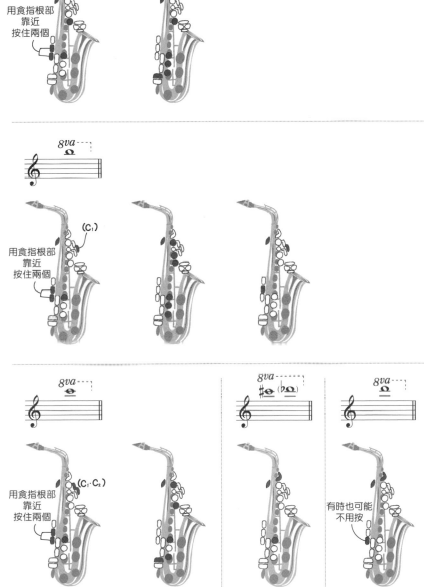

須川展也 Nobuya Sugawa, Saxophone

　　世界知名的古典薩克斯風家，長年與知名作曲家合作委託創作，如奇克‧柯瑞亞（Chick Corea）、賽依（Fazil Say）、坂本龍一、西村朗、本多俊之、吉松隆、長生淳等，當中更有許多作品藉由須川展也的國際推廣，成為薩克斯風的常備曲目，對於古典薩克斯風領域的貢獻無數，作曲家題獻給須川展也的曲目也不可計數。除了和日本國內樂團如NHK交響樂團、東京都交響樂團合作外，更與BBC愛樂、英國愛樂管弦樂團等世界知名樂團合作，並與知名指揮杜特華（Charles Dutoit）、吉伯特（Alan Gilbert）等共演。也在世界知名音樂廳如維也納金色大廳等地演出，演奏與大師班足跡已遍佈超過30個國家，並持續致力於向年輕世代傳達管樂器魅力。

　　畢業於東京藝術大學，曾於第51屆日本音樂大賽及第1屆日本管樂打擊樂大賽得到最高名次，也曾獲出光音樂賞、村松賞。1998年於日本煙草的電視廣告中演出，2002年則在NHK晨間劇《櫻》擔任主題曲演奏。至今已出版約30張CD，最新發行為自身首次灌錄的無伴奏專輯「巴哈作品集」（2020年10月）。須川展也2014年曾出版自傳《薩克斯風在唱歌！》，1989年至2010年擔任東京佼成管樂團樂團首席、2007年至2020年擔任YAMAHA管樂團常任指揮，吟遊詩人四重奏（Trouvère Quartet）成員之一，並為東京藝術大學特約教授、京都市立藝術大學客座教授。

使用樂器：高音薩克斯風 YSS-875EXG／中音薩克斯風 YAS-875EXG（牌子皆為YAMAHA）
官方網站：http://www.sugawasax.com
Facebook／twitter／Instagram皆持續更新
YouTube也持續發佈「須川展也のSAXTIPS」（須川展也的薩克斯風小技巧，教學系列）、「須川家おうちライブ」（須川家現場）等系列影片

國家圖書館出版品預行編目（CIP）資料

薩克斯風這樣吹！須川展也演奏祕訣 100 招 / 須川展也著 ； 連士堯譯 .
-- 初版 . -- 臺北市 ： 有樂出版事業有限公司，2022.01
　　面 ；　　公分 . --（音樂日和 ； 16）
譯自 ： 絶対！うまくなる　サクソフォーン 100 のコツ
ISBN 978-986-96477-9-3（平裝）

1.CST: 薩克斯風

918.3　　　　　　　　　　　　　　　110022708

♪ 音樂日和　16

薩克斯風這樣吹！須川展也演奏祕訣100招
絶対！うまくなる サクソフォーン100のコツ

作者：須川展也
譯者：連士堯
發行人兼總編輯：孫家璁
副總編輯：連士堯
責任編輯：林虹聿
封面設計：高偉哲

出版：有樂出版事業有限公司
地址：114台北市內湖區瑞光路583巷30號7樓
電話：（02）25775860
傳真：（02）87515939
Email：service@muzik.com.tw
官網：http://www.muzik.com.tw
客服專線：（02）25775860
法律顧問：天遠律師事務所 劉立恩律師

總經銷：大和書報圖書股份有限公司
地址：248新北市新莊區五工五路2號
電話：（02）89902588
傳真：（02）22997900

印刷：威鯨科技有限公司
初版：2022年01月
定價：330元

MUZIK

華語區最完整的古典音樂品牌

回歸初心，古典音樂再出發

全面數位化

全新改版

MUZIKAIR 古典音樂數位平台

聽樂｜讀樂｜赴樂｜影片

從閱讀古典音樂新聞、聆聽古典音樂到實際走進音樂會現場
一站式的網頁服務，讓你一手掌握古典音樂大小事！

藤拓弘
超成功鋼琴教室法則大全
～創業起飛七絕招～

從商業學到心理學、從行銷到教育領域，
這些「法則」不只是開店行銷好用，
教鋼琴、開教室也可以用！
你能想到、想不到的法則，通通教你怎麼用最好用！
7 大經營教室必知重點領域、意想不到的實用法則，
開展成功事業事半功倍，人生更能充實滿足！

定價：330 元

藤拓弘
超成功鋼琴教室改造大全
～理想招生七心法～

「為了成為理想的老師／教室，改變吧！」
想收滿理想學生與家長、打造夢想教室？
7個關鍵全面檢視軟硬體改造條件，
改造教室、改善業績，7大招生心法一本收錄，
把「危機」、「煩惱」、「挫折」都變成「轉機」，
找對改造蛻變關鍵，打造「理想教室」並非遙不可及！

定價：330 元

留守 key
超成功鋼琴教室法則大全
～創業起飛七絕招～

音樂家對故鄉的思念與眷戀，
醞釀出冰雪之國悠然的迷人樂章。
六名俄羅斯作曲家最動人心弦的音樂物語，
令人感動的精緻漫畫＋充滿熱情的豐富解說，
另外收錄一分鐘看懂音樂史與流派全彩大年表，
戰鬥民族熱血神秘的音樂世界懶人包，一本滿足！

定價：280 元

福田和代
群青的卡農
航空自衛隊航空中央樂隊記事 2

航空自衛隊的樂隊少女鳴瀨佳音，個性冒失卻受人
喜愛，逐漸成長為可靠前輩，沒想到樂隊人事更迭，
連摯緣渡會竟然也轉調沖繩！
出差沖繩的佳音再次神祕體質發威，消失的巴士、左
右眼變換的達摩、無人認領的走失孩童……
更多謎團等著佳音與新夥伴們一同揭曉，暖心、懸疑
又帶點靈異的推理日常，人氣續作熱情呈現！

定價：320 元

福田和代
碧空的卡農
航空自衛隊航空中央樂隊記事

航空自衛隊的樂隊少女鳴瀨佳音，
個性冒失卻受到同僚朋友們的喜愛，
只煩惱神祕體質容易遭遇突發意外與謎團；
軍中樂譜失蹤、無人校舍被半夜點燈、
樂器零件遭竊、戰地寄來的空白明信片……
就靠佳音與夥伴們一同解決事件、揭發謎底！
清爽暖心的日常推理佳作，熱情呈現！

定價：320 元

百田尚樹
至高の音樂 3：
古典樂天才的登峰造極

《永遠の 0》暢銷作者百田尚樹
人氣音樂散文集系列重磅完結！
25 首古典音樂天才生涯傑作精選推薦，
絕美聆賞大師們畢生精華的旋律秘密，
再次感受音樂家們奉獻一生醞釀的藝術瑰寶，
其中經典不滅的成就軌跡與至高感動！

定價：320 元

百田尚樹
至高の音樂 2：這首名曲超厲害！

《永遠の 0》暢銷作者百田尚樹
人氣音樂散文集《至高の音樂》續作
精挑細選古典音樂超強名曲 24 首
侃侃而談名曲與音樂家的典故軼事
見證這些跨越時空、留名青史的古典金曲
何以流行通俗、魅力不朽！

定價：320 元

百田尚樹
至高の音樂：百田尚樹的私房古典名曲

暢銷書《永遠的 0》作者百田尚樹
2013 本屋大賞得獎後首本音樂散文集，
親切暢談古典音樂與作曲家的趣聞軼事，
獨家揭密啟發創作靈感的感動名曲，
私房精選 25+1 首不敗古典經典
完美聆賞‧文學不敵音樂的美妙瞬間！

定價：320 元

藤拓弘
超成功鋼琴教室職場大全
～學校沒教七件事～

出社會必備 7 要術與實用訣竅
學校沒有教，鋼琴教室經營怎麼辦？
日本金牌鋼琴教室經營大師工作奮鬥經驗談
7 項實用工作術、超好用工作實戰技巧，
校園、音樂系沒學到的職業祕訣一次攻略，
教你不只職場成功、人生更要充實滿足！

定價：299 元

藤拓弘
超成功鋼琴教室行銷大全
～品牌經營七戰略～

想要創立理想的個人音樂教室！
教室想更成功！老師想更受歡迎！
日本最紅鋼琴教室經營大師親授
7個經營戰略、精選行銷技巧，幫你的鋼琴教室建立
黃金「品牌」，在時代動蕩中創造優勢、贏得學員！

定價：299 元

藤拓弘
超成功鋼琴教室經營大全
～學員招生七法則～

個人鋼琴教室很難經營？
招生總是招不滿？學生總是留不住？
日本最紅鋼琴教室經營大師
自身成功經驗不藏私
7 個法則、7 個技巧，
讓你的鋼琴教室脫胎換骨！

定價：299 元

茂木大輔

樂團也有人類學？
超神準樂器性格大解析

《拍手的規則》人氣作者茂木大輔
又一幽默生活音樂實用話題作！
是性格決定選樂器、還是選樂器決定性格？
從樂器的音色、演奏方式、合奏定位出發詼諧分析，
還有 30 秒神準心理測驗幫你選樂器，
最獨特多元的樂團人類學、盡收一冊！

定價：320 元

樂洋漫遊
典藏西方選譯，博覽名家傳記、經典文本，
漫遊古典音樂的發源熟成

馬庫斯・提爾

為樂而生
馬利斯・楊頌斯　獨家傳記

致・永遠的指揮大師　唯一授權傳記
紀念因熱情而生的音樂工作者、永遠的指揮明星
刻劃傳奇指揮生涯的經歷軌跡與音樂堅持
珍貴照片、生平、錄音作品資料全收錄
見證永遠的大師・楊頌斯　奉獻藝術的精彩一生
★繁體中文版獨家收錄典藏　珍貴訪臺照

定價：550 元

趙炳宣

音樂家被告中！今天出庭不上台
古典音樂法律攻防戰

貝多芬、莫札特、巴赫、華格納等音樂巨匠
這些大音樂家們不只在音樂史上赫赫有名
還曾經在法院紀錄上留過大名？
不說不知道，這些音樂家原來都曾被告上法庭！
音樂╳法律　意想不到的跨界結合
韓國 KBS 高人氣古典音樂節目集結一冊
帶你挖掘經典音樂背後那些大師們官司纏身的故事

定價：500 元

瑪格麗特 · 贊德
巨星之心～莎賓 · 梅耶音樂傳奇

單簧管女王唯一傳記　全球獨家中文版
多幅珍貴生活照　獨家收錄
卡拉揚與柏林愛樂知名「梅耶事件」
始末全記載
見證熱愛音樂的少女逐步成為舞臺巨星
造就一代單簧管女王傳奇

定價：350 元

菲力斯 · 克立澤 & 席琳 · 勞爾
音樂腳註
我用腳，改變法國號世界！

天生無臂的法國號青年
用音樂擁抱世界
2014 德國 ECHO 古典音樂大獎得主
菲力斯 · 克立澤用人生證明，
堅定的意志，決定人生可能！

定價：350 元

基頓 · 克萊曼
寫給青年藝術家的信

小提琴家　基頓 · 克萊曼
數十年音樂生涯砥礪琢磨
獻給所有熱愛藝術者的肺腑箴言
邀請您從書中的犀利見解與寫實觀點
一同感受當代小提琴大師
對音樂家與藝術最真實的定義

定價：250 元

伊都阿·莫瑞克
莫札特，前往布拉格途中

一七八七年秋天，莫札特與妻子前往布拉格的途中，
無意間擅自摘取城堡裡的橘子，因此與伯爵一家結下
友誼，並且揭露了歌劇新作《唐喬凡尼》的創作靈感，
為眾人帶來一段美妙無比的音樂時光……
一顆平凡橘子，一場神奇邂逅
一同窺見，音樂神童創作中，靈光乍現的美妙瞬間。
【莫札特誕辰 260 年紀念文集　同時收錄】
《莫札特的童年時代》、《寫於前往莫札特老家途中》

定價：320 元

路德維希·諾爾
貝多芬失戀記－得不到回報的愛

即便得不到回報　亦是愛得刻骨銘心
友情、親情、愛情，
真心付出的愛若是得不到回報，
對誰都是椎心之痛。
平凡如我們皆是，偉大如貝多芬亦然。
珍貴文本首次中文版　問世解密
重新揭露樂聖生命中的重要插曲

定價：320 元

有樂映灣

發掘當代潮流，集結各種愛樂人的文字選粹，
感受臺灣樂壇最鮮活的創作底蘊

林佳瑩＆趙靜瑜
華麗舞台的深夜告白
賣座演出製作祕笈

每場演出的華麗舞台，
都是多少幕後人員日以繼夜的努力成果，
從無到有的策畫過程又要歷經多少環節？
資深藝術行政統籌林佳瑩×資深藝文媒體專家趙靜瑜
超過二十年業界資深實務經驗分享，
告白每場賣座演出幕後的製作祕辛！

定價：300 元

胡耿銘

穩賺不賠零風險！
基金操盤人帶你投資古典樂

從古典音樂是什麼，聽什麼、怎麼聽，
到環遊世界邊玩邊聽古典樂，閒談古典樂中魔法與
命理的非理性主題、名人緋聞八卦，基金操盤人的
私房音樂誠摯分享不藏私，五大精彩主題，與您一同
掌握最精密古典樂投資脈絡！快參閱行家指引，趁早
加入零風險高獲益的投資行列！

定價：400 元

blue97

福特萬格勒：世紀巨匠的完全透典

《MUZIK 古典樂刊》資深專欄作者
華文世界首本福特萬格勒經典研究著作
二十世紀最後的浪漫派主義大師
偉大生涯的傳奇演出與版本競逐的錄音瑰寶
獨到筆觸全面透析　重溫動盪輝煌的巨匠年代
★隨書附贈「拜魯特第九」傳奇名演復刻專輯

定價：500 元

《薩克斯風這樣吹！須川展也演奏祕訣 100 招》獨家優惠訂購單

訂戶資料

收件人姓名：_____ □先生　□小姐

生日：西元 _____ 年 _____ 月 _____ 日

連絡電話：（手機）_____（室內）_____

Email：_____

寄送地址：□□□ _____

信用卡訂購

□ VISA　□ Master　□ JCB（美國 AE 運通卡不適用）

信用卡卡號：_____- _____- _____- _____

有效期限：_____

發卡銀行：_____

持卡人簽名：_____

訂購項目

□《超成功鋼琴教室法則大全～創業起飛七絕招》優惠價 260 元
□《超成功鋼琴教室改造大全～理想招生七心法》優惠價 260 元
□《戰鬥吧！漫畫・俄羅斯音樂物語》優惠價 221 元
□《群青的卡農－航空自衛隊航空中央樂隊記事 2》優惠價 253 元
□《碧空的卡農－航空自衛隊航空中央樂隊記事》優惠價 253 元
□《至高の音樂 3：古典樂天才的登峰造極》優惠價 253 元
□《至高の音樂 2：這首名曲超厲害！》優惠價 253 元
□《至高の音樂：百田尚樹的私房古典名曲》優惠價 253 元
□《超成功鋼琴教室職場大全～學校沒教七件事》優惠價 237 元
□《超成功鋼琴教室行銷大全～品牌經營七戰略》優惠價 237 元
□《超成功鋼琴教室經營大全～學員招生七法則》優惠價 237 元
□《樂團也有人類學？超神準樂器性格大解析》優惠價 253 元
□《為樂而生－馬利斯・楊頌斯　獨家傳記》優惠價 435 元
□《音樂家被告中！今天出庭不上台－古典音樂法律攻防戰》優惠價 395 元
□《巨星之心～莎賓・梅耶音樂傳奇》優惠價 277 元
□《音樂腳註》優惠價 277 元　□《寫給青年藝術家的信》優惠價 198 元
□《莫札特，前往布拉格途中》優惠價 253 元
□《貝多芬失戀記－得不到回報的愛》優惠價 253 元
□《華麗舞台的深夜告白－賣座演出製作祕笈》優惠價 237 元
□《穩賺不賠零風險！基金操盤人帶你投資古典樂》優惠價 316 元
□《福特萬格勒～世紀巨匠的完全透典》優惠價 395 元

劃撥訂購　劃撥帳號：50223078　戶名：有樂出版事業有限公司
ATM 匯款訂購（匯款後請來電確認）傳真專線：（02）8751-5939
國泰世華銀行（013）　帳號：1230-3500-3716
請務必於傳真後 24 小時後致電讀者服務專線確認訂單

有樂出版

請　貼　郵　資

11492　台北市內湖區瑞光路 583 巷 30 號 7 樓

有樂出版事業有限公司　編輯部　收

--

請沿虛線對摺

有樂出版

音樂日和 16
《薩克斯風這樣吹！須川展也演奏祕訣 100 招》

填問卷送雜誌！

只要填寫回函完成，並且留下您的姓名、E-mail、電話以
及地址，郵寄或傳真回有樂出版事業有限公司，即可獲得
《MUZIK 古典樂刊》乙本！（價值 NTS200）

《薩克斯風這樣吹！須川展也演奏祕訣 100 招》讀者回函

1. 姓名：_____ ，性別：□男　□女
2. 生日：_____ 年 _____ 月 _____ 日
3. 職業：□軍公教　□工商貿易　□金融保險　□大眾傳播
　　　　　□資訊業　□製造業　　□服務業　　□學生　　　□其他
4. 教育程度：□國中以下　□高中 / 職　□大學 / 專科　□碩士以上
5. 平均年收入：□ 25 萬以下　□ 26-60 萬　□ 61-120 萬　□ 121 萬以上
6. E-mail：_____
7. 住址：_____
8. 聯絡電話：_____
9. 您如何發現《薩克斯風這樣吹！須川展也演奏祕訣 100 招》這本書的？
　　□在書店閒晃時　　　□網路書店的介紹，哪一家：_____
　　□ MUZIK AIR 推薦　　□朋友推薦
　　□其他：_____
10. 您習慣從何處購買書籍？
　　□網路商城（博客來、讀冊生活、PChome...）
　　□實體書店（誠品、金石堂、一般書店 ...）
　　□其他：_____
11. 平常我獲取音樂資訊的管道是……
　　□電視　□廣播　□雜誌 / 書籍　□唱片行
　　□網路　□手機 APP　□其他：_____
12. 《薩克斯風這樣吹！須川展也演奏祕訣 100 招》，
　　我最喜歡的部分是……（可複選）
　　□封面　　　　□作者序
　　□第 1 章　　　□第 2 章　　　□第 3 章　　　□第 4 章
　　□第 5 章　　　□第 6 章　　　□第 7 章　　　□第 8 章
　　□第 9 章　　　□第 10 章
　　□結語　　　　□附錄　指法表
13. 《薩克斯風這樣吹！須川展也演奏祕訣 100 招》吸引您的原因？（可複選）
　　□喜歡封面設計　　　□喜歡古典音樂　　　□喜歡作者
　　□價格優惠　　　　　□內容很實用　　　　□其他：_____
14. 您希望我們未來出版何種書籍？

15. 您對我們的建議：

